오른쪽두뇌로
그림그리기
워크북

DRAWING ON THE RIGHT SIDE OF THE BRAIN WORKBOOK
by Betty Edwards

최종 개정2판
오른쪽두뇌로 그림그리기 *워크북*

지은이 베티 에드워즈
옮긴이 강은엽

편집 김노암 · 하운하
표지 디자인 박양미
편집 디자인 강임순
인쇄 · 제본 한영문화사 · 자민문화

펴낸날 2016년 5월 20일(제1판 1쇄)
 2022년 10월 20일(제1판 3쇄)
등록일 1999년 7월 2일

펴낸이 강여경
펴낸곳 나무숲
주소 경기도 용인시 처인구 삼가로 28, 104-1104
전화 02-540-7118 **팩스** 02-540-7121
전자우편 supeseo@daum.net
카페 cafe.daum.net/namukids

ⓒ 나무숲, 2016

ISBN 978-89-89004-37-0 03650

이 도서의 국립중앙도서관 출판예정도서목록(CIP)은 서지정보유통지원시스템 홈페이지
(http://seoji.nl.go.kr)와 국가자료공동목록시스템(http://www.nl.go.kr/kolisnet)에서 이용하실 수
있습니다. (CIP제어번호: CIP2016011051)

나무숲은 정성을 다한 아름다운 책을 펴냅니다.

최종 개정2판

오른쪽두뇌로
그림그리기
워크북

베티 에드워즈 지음 | 강은엽 옮김

NAMUSOOP

차례

머리글

그림그리기를 배우는 것은 운동 경기나 악기 연주를 배우는 것과 매우 유사하다. 일단 기본기를 숙달하고 나면 기량의 발전은 연습, 연습, 연습에 달려 있다. 그림그리기는 항상 다섯 가지 지각 기술을 필요로 하는 동일한 작업이며, 이 지각 기술은 연습을 통해 "전체" 기술이라 불리는 그림그리기의 기술 전반을 통합한다. 다만 주제와 매체가 달라질 뿐이다. 그래서 그림그리기의 다섯 가지 기본 기술을 배우고 나면 정말로 여러분이 **무엇**을 그리느냐는 크게 중요하지 않다. 어떤 주제, 어떤 매체라도 가능하다. 이것은 놀랄만한 일이 아니다. 전체 기술을 사용할 때마다 이것을 구성하는 다섯 가지 부분 기술이 다 활성화된다. 즉 자동차를 운전하거나 코트에서 테니스를 치거나 책을 읽는다고 생각해 보자. 무슨 차종이든 어떤 테니스 코트든, 또는 어느 책이라 하더라도 여러분은 이미 익숙해진 기술을 힘들이지 않고 사용할 것이다.

개정된 이 워크북은 나의 책 《오른쪽 두뇌로 그림그리기》*를 보완하도록 구성했다. 여러분은 워크북을 통해 책에서 상세히 기술한 그림그리기의 다섯 가지 기본 기술을 편리하고 효과적으로 익힐 수 있다. 워크북과 책은 별개의 독자적인 책으로 이용할 수도 있지만 기본 아이디어와 실기를 동시에 같이 사용하는 것이 훨씬 효과적이다.

이 워크북의 연습 문제는 예를 들면 위아래가 거꾸로 된 그림과 같이 익히 보지 못하던 그림을 비롯하여 소묘에 적합한 주제를 많이 다루고 있으며, 《오른쪽 두뇌로 그림그리기》 책을 넘어서는 각각의 기본기를 익히기에 적절한 다양한 주제를 다룬다. 또한 여러분이 편리하게 사용하도록 이 워크북에 그림의 기본 특성을 이해하는 데 도움이 되는 필수 그림 도구인 플라스틱 그림판/뷰파인더를 첨부했다.

이번 개정판 워크북은 휴대하기 편하도록 초판보다 작게 만들어 병원이나 은행, 비행장 등에서 애매한 자투리 시간을 활용할 수 있도록 했다. 이 워크북의 연습 문제를 완성하면, 여러분은 자신의 그림그리기가 어떻게 발전하였는지 그 기록을 영구히 간직하게 될 것이다.

*《오른쪽 두뇌로 그림그리기》, 베티 에드워즈 지음, 강은엽 옮김, 나무숲, 2015.
　이 책에서는 그림과 두뇌, 창의성의 관계에 대한 정보를 비롯하여 그림그리기의 다섯 가지
　기본 기술을 집중적으로 소개하였다.

그런데 나는 그림그리기의 기본기를 익힌 많은 학생들이 주제를 선택할 때에 어려워하는 것을 봐 왔다. 종종 학생들은 눈길을 끄는 대상을 그리려고 마음먹어도, 주제가 너무 어렵지 않을까, 끝내는 데 시간이 부족하지 않을까 등의 이유로 두려워하며 주저하게 된다. 이 워크북에선 이러한 문제를 해결하기 위해 각각의 기술을 익히기에 적합한 주제들을 제시한다. 또 그림마다 간략한 지침과 예상 소요 시간(개인별로 차이가 있겠지만)을 제시하고 적당한 도화지와 올바른 비례로 된 양식과 길잡이 십자선을 제공한다. 대부분의 연습 문제에 추가 정보나 제안 또는 조언을 제공하는 연습 뒤 소감을 더했다.

　내가 추측하기에 이 연습 문제들을 그려 나가면서 여러분이 봉착할 가장 큰 어려움은 그림 그릴 시간을 내는 것이다. 매일 한 시간씩 또는 매주 한 시간씩 그리겠다는 다짐은 실현하기 어렵다. 그만큼의 시간을 할애하는 것 자체가 힘들다. 여러분 두뇌의 언어 모드—언어 분석적 두뇌 모드인 두뇌 왼쪽 반구—는 여러분이 그림 그리는 것을 원하지 않는데, 여러분이 그림 그리는 동안 언어 모드를 사용하지 않고 내버려 두기 때문이다. 언어 모드는 여러분이 그림을 그려서는 안 되는 이유를 제시하는 능력이 탁월하다. 가령 대금 청구서를 지불해야 되고, 어머니께 전화를 해야 되고, 이메일 답장을 보내야 하고, 또는 처리해야 될 어떤 일을 해야 한다, 등과 같이.

　그러나 여러분이 실제로 그림그리기를 시작하면 시간은 쉼 없이 생산적으로 흘러간다. 그래서 나는 내가 성공한 방법을 추천한다. 이것은 물리치료사들이 원치 않는 사람들도 운동하게 만드는 '2분의 기적'이라고 하는 기술의 변형된 형태이다. 그들은 자신에게 이렇게 말하라고 한다. "난 지금 걷고 싶지 않다. 그렇지만 딱 2분만 걷겠어." 그러나 일단 그들이 실제로 걷기 시작하면 자신이 거부했던 것을 망각하고서 계속 걷게 된다.

　나의 변형된 2분의 기적은 이렇다. 이 워크북을 연필, 지우개와 함께 사용하기 편리한 장소에 보관하자. 잠시 앉아서 워크북을 손에 들고 자신에게 말하자. "사실 나는 지금 그림을 그리려는 게 아냐. 그냥 다음 연습 문제로 책장만 넘길 뿐이야." 그런 뒤 다음 단계로 넘어 간다. "정말로 나는 그림을 그리려는 게 아니야. 그냥 연필을 쥐고서 이 그림을 시작하기 위한 몇 가지 표시만 할 거야." 그 다음에는, "진짜로 나는 그림을 그리려는 게 아니야. 이 그림의 주요한

외곽선만 조금 그려 넣을 거야…." 등등. 여러분은 조만간 그림을 완성하게 될 것이고, **시간이 흘렀다는 것을 알아차리지 못할 것이다.**

이 방법이 매우 단순한 것 같겠지만 분명히 효과가 있다. 나는 이 방법으로 어떤 프로젝트 전체를 완수했다. 이것은 두뇌의 언어 모드를 속여 창의적인 일을 하도록 한다. 믿기 어렵겠지만 미술을 배우는 학생이든 화가이든 간에 가장 힘든 일은 **작품을 완성하는 것**이다. 우리는 항상 "지금은 안 돼."란 말을 모토로 가진 언어 체계의 지연 작전에 대항해 싸우고 있다. 가장 극단적인 결론은 문필가의 편에 서느냐, 화가의 편에 서느냐이고, 온건한 경우에는 그 중간에서 망설이는 지연의 상태이다.

이 그림그리기 연습 문제들은 여러분이 모든 단계에서 성취감을 느끼도록 구성되어 있다. 이 과정의 즐거움을 밟아가길 바란다.

재료 목록

워크북에 실린 40개의 연습 문제에 필요한 미술 재료들은 어느 화방에서든 다 구할 수 있다. "미술 재료"로 검색해 인터넷을 통해 구입할 수도 있다.

연필	지우개가 달린 #2 필기 연필,
	#4B 소묘 연필
지우개	흰색 지우개
휴대용 연필깎이	
흑연 막대	#4B
목탄 연필	#4B
합성 목탄	1개
연필로 된 콘테 크레용	#3B 검정색 1개, 붉은색 1개
지울 수 있는 펠트촉 마커	검정색 1개
잉크	검정색 인디아 잉크 작은 병 1개
붓	#7 또는 #8 저렴한 수채화 붓
거울	작고 가볍고, 테두리가 없는
	12×18cm 또는 15×20cm 거울
마스킹 테이프	접착성이 약한 전문가용
자명종 또는 주방용 타이머	
종이 수건 또는 휴지	
흰색 복사용지 또는 갱지	12장 정도
얇은 마분지	그림판/뷰파인더 틀 제작용
	20×25cm 1장

용어 해설

경계(Edge) 소묘에서는 다른 두 부분이 만나는 지점. 가령 하늘과 땅이 만나는 부분, 두 형태 사이, 또는 공간과 형태를 분리하는 선, 즉 윤곽선을 말한다.

관측(Sighting) 그림에서, 흔히 "약식 원근법"이라고 한다. 특정 도구를 사용하여 상대적 크기를 측정하는 것으로, 연필을 쥐고 팔을 쭉 뻗어 측정하는 것이 가장 일반적인 방법이다. 한 부분과 비교하여 다른 부분의 위치를 정하고, 기본단위와 비교하여 크기를, 수평선과 수직선에 비교하여 각도를 정한다.

구도(Composition) 미술 작품의 부분이나 요소들의 상호 관계 내의 질서. 소묘에서는 틀 안에서 형태나 공간을 적절히 배치하는 것을 말한다.

그림판(Picture plane) 가공의 투명한 평면으로, 항상 화가의 얼굴과 수직으로 평행이 되어야 한다. 화가는 대상물이 이 그림판 위에서 평평해진 채로 보이는 것을 종이 위에 그린다. 사진

왼쪽 두뇌 반구

발명가는 이 원리를 카메라 개발에 처음 사용했다. (참고: 그림판/뷰파인더는 이 워크북에 첨부되어 있다.)

기본단위(Basic unit) 그림 안에서 정확한 크기를 유지하기 위한 목적으로 선택된 "시작 형태" 또는 "시작 단위". 기본단위는 항상 "1"이라고 하고 "1:2"에서와 같이 비율의 한 부분이 된다.

눈높이(Eye level) 초상화에서 수평으로 된 비례선은 대체로 머리를 반으로 나눈다. 눈높이선은 머리의 절반 위치에 자리한다. 풍경화에서는

오른쪽 두뇌 반구

"수평선"과 같은 의미이다.

단축법(Foreshortening) 평면 위에서 형태를 튀어나오거나 들어가 보이게 착각을 일으키는 기법

두뇌 방식(Brain mode) 언어 처리 과정이나 시각적 공간 처리 과정과 같은 인간 두뇌의 특정 능력을 강조하는 정신 상태

명암(Value) 미술에서 명암은 색이나 색조의 밝고 어두운 정도를 말한다. 흰색은 가장 밝고 명도도 가장 높으며, 검정색은 가장 어둡고 명도도 가장 낮다.

뷰파인더(Viewfinder) 미술가에게 구도의 테두리를 만들어 주고, 시계(視界)의 틀을 만들어 주는 데 사용한다. 카메라를 작동할 때 무엇을 찍을 것인지 계획한 구성을 보여 주는 것과 같다.

빗살치기(Crosshatching) 연속적으로 평행을 이루는 선에 교차선을 반복하는 것으로, 소묘에서는 양감이나 그림자를 나타낸다. "음영선"이라고도 한다.

빛의 논리(Light logic) 미술에서, 빛에 의해 생기는 효과이다. 직선으로 떨어지는 광선은 필연적으로 하이라이트, 캐스트 섀도, 반사된 빛, 크레스트 섀도를 만든다.

사실적 소묘(Realistic drawing) 사물과 형태, 그리고 인물을 주의 깊게 관찰하여 사실적으로 묘사하는 것으로, "자연주의"라고도 한다.

상상력(Imagination) 미술에서, 과거의 경험에서 얻은 내적 이미지를 새로운 표현 방식으로 재구성하는 것

상징체계(Symbol system) 그림에서, 예를 들면 얼굴이나 형상 등을 그릴 때 일관성 있게 정해 놓고 사용하는 일련의 상징적 표현 양식을 말한다. 이 상징성은 일반적으로 연속성을 가지고 있어서 하나가 생기면 그것이 또 다른 상징을 만들어 내게 된다. 마치 익숙한 단어로 글을 쓰는 것처럼, 그림을 그릴 때도 일련의 상징들을 사용해 그리게 된다. 그림에서 만들어진 상징체계는 대체로 유년기에 형성되고, 이것은 새롭게 지각을 사용하여 그림을 그리는 법을 배우지 않는 한 흔히 성인이 되어서도 변하지 않는다.

R-모드(R-mode) 정보 처리 과정에서 연속적, 총체적, 공간적, 상대적인 두뇌의 상태

L-모드(L-mode) 정보 처리 과정에서 직선적, 언어적, 분석적, 논리적인 두뇌의 상태

여백(Negative spaces) 그림에서 실재의 형태와 경계를 나누는, 형태를 둘러싸고 있는 주위 부분이다. 여백 "내부"는 실재의 형태이기도 하다.

연필의 단계(Pencil grades) 미술용 연필에 표시된 숫자로, 연필심(흑연)의 강도를 나타낸다. "H"는 단단함을 나타내고, "B"는 "검정" 또는 "부드러움", "HB"는 단단함과 부드러움 사이의 중간 단계를 나타낸다. 그러므로 8H(가장 단단함), 6H, 4H, HB, 2B, 4B, 6B, 8B(가장 부드러움) 순이다. #2 필기 연필은 HB와 보다 일반적으로는 2B 연필과 동급이다.

오른쪽 반구(Right hemisphere) 두뇌의 오른쪽 반. 대부분의 오른손잡이의 시각적, 공간적, 관계적 기능은 주로 오른쪽 반구에 위치한다.

왼손잡이(Left-handedness) 인구의 약 10% 정도는 그림을 그리거나 글을 쓸 때 왼손을 선호한다. 두뇌 기능의 반구의 위치는 왼손잡이나 오른손잡이 모두에게 다양하게 나타날 수도 있다.

왼쪽 반구(Left hemisphere) 두뇌의 왼쪽 반. 대부분의 오른손잡이의 언어적 기능은 주로 왼쪽 반구에 위치한다.

원근법과 비례(Perspective and proportion) 지각된 **관계**로, 미술에서는 작품의 부분들이 평면 위에서 어떻게 정돈되고 연결되어 공간과 거리감을 나타내느냐를 말한다. 구체적으로 말하면, 수직선과 수평선을 기준으로 각도를 정하고 서로 비교하여 각각의 크기를 결정하여 지각된 대로 보여지게 하는 것이다.

윤곽(Contour) 소묘에서는 형태의 경계를 나누거나, 형태와 공간을 나누는 선을 말한다.

의식 상태(Awareness) 의식은 사물이나 사람, 또는 주변 환경 등을 파악하는 활동을 말하며, 유의어로 "지각" 또는 "인식"이 있다.

이미지(영상, Image) 동사: 감각으로 나타낼 수 없는 정신의 모습을 마음으로 떠올리는 것, 마음의 눈으로 보는 것. **명사**: 망막적 영상, 두뇌에 의한 시각 체계와 해석 또는 재해석에 의해 받아들여진 광학적 영상

인식 전환(Cognitive shift) 지배적 두뇌 상태에서 다른 한쪽으로의 전환. 가령 언어적, 분석적 두뇌 방식에서 시각적, 공간적 방식으로, 또는 그 반대로의 전환

직관(Intuition) 직접적이며 명백한 중간 단계 없이 떠오르는 지식이나 신중한 사고 과정 없이 일어나는 판단, 의미 혹은 생각이나 출처 모를 아이디어를 말한다.

추상 소묘(Abstract drawing) 실재의 사물이나 체험을 변환시켜 그리는 것. 일반적으로 실세계의 일부 측면에 대한 분리, 강조, 또는 과장을 의미한다. 또는 시각적 언어인 형태, 선 또는 색채를 사용해 시각적 의미로부터 독립적 지위를 가진 구성을 창조해 낸다.

틀(판형, Format) 직사각형, 정사각형 등 특정 형태의 소묘의 겉면을 말하는 것으로, 겉면을 가로 대 세로의 비율로 표시할 수 있다.

연습 문제

EXERCISE 1

지도받기 이전 자화상 그리기

준비물:

벽거울

마스킹 테이프

#2 필기 연필

휴대용 연필깎이

앉을 의자

필요한 시간:

약 30분 또는 그 이상

연습 목적:

현시점에서 지도받기 이전의 그림은 자신의 능력에 대한 의미 있는 기록이 될 것이고, 이후 자신의 기량이 향상되었음을 알게 해 준다.

지시 사항:

1. 의자를 벽거울이나 테이프로 작은 거울을 붙인 벽 앞에 놓는다.
2. 거울에서부터 팔 길이만큼 떨어져 앉은 다음, 무릎 위에 워크북을 올려놓는다. 필요하면 자신의 머리와 얼굴이 보이도록 거울을 조절한다.
3. 최선을 다해 15쪽의 틀 안에 자신의 얼굴을 그린다.
4. 그림그리기가 끝나면, 날짜를 쓰고 서명을 한다.

연습 뒤 소감:

많은 사람들은 자신의 지도받기 이전의 그림에 대해 상당히 비판적이다. 그러나 가까이 다가가서 보면 여러분은 아마도 목의 선이나 귀의 모양, 눈꺼풀의 곡선 등 참으로 자신이 지각한 바를 그렸다는 것을 알게 될 것이다. 그림의 수준을 보고 여러분은 아마도 놀랄 것이다. "어쩌면 이럴 수가!"라고밖에 말할 수 없겠지만, 참기 바란다. 그림은 가르칠 수 있고 배울 수 있는 것이다. 그것은 마술도 아니고 타고난 유전적인 운명에 좌우되는 것도 아니다.

지도받기 이전 그림 #1: 자화상

EXERCISE 2

지도받기 이전 자신의 손 그리기

준비물:

#2 필기 연필

연필깎이

필요한 시간:

약 15분 또는 그 이상

지시 사항:

1. 워크북을 편안한 각도로 탁자에 놓고 앉는다.
2. 손의 모양을 다양하게 만들어 보며 어떤 모양을 그릴지 정한다. 오른손잡이면 자신의 왼손을, 왼손잡이면 자신의 오른손을 그린다.
3. 손의 모양을 고정시키고, 17쪽의 인쇄된 틀 안에 손을 그린다.
4. 그림에 서명을 하고 날짜를 쓴다.

지도받기 이전 그림 #2: 나의 손

EXERCISE 3

지도받기 이전 실내의
구석 그리기

준비물:

#2 필기 연필

연필깎이

필요한 시간:

약 20분 또는 그 이상

지시 사항:

1. 방안을 살펴본 뒤 자신이 그릴 위치를 정한다. 단순하거나 비어 있거나, 또는 몇 가지 사물이 있거나 아주 복잡한 장면일 수도 있다.
2. 선택한 위치에서 2-3m 떨어진 곳에 의자를 놓고 앉아 무릎 위에 워크북을 올려놓는다.
3. 최선을 다해 19쪽의 틀 안에 실내 구석을 그린다.
4. 그림에 서명을 하고 날짜를 쓴다.

지도받기 이전 그림 #3: 실내의 구석

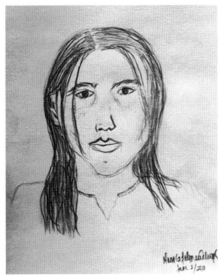

마리아 카타리나 오초아(Maria Catalina Ochoa)
지도받기 이전 "자화상"
2010년 5월 30일

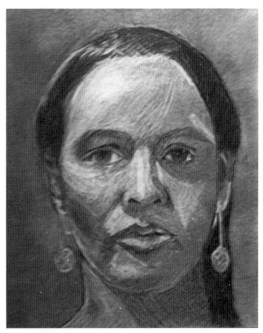

마리아 카타리나 오초아
지도받은 이후 "자화상"
2010년 6월 3일

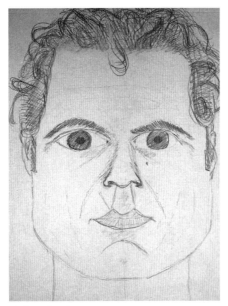

제임스 밴루젤(James Vanreusel)
지도받기 이전 "자화상"
2006년 11월 13일

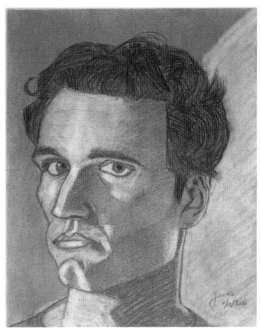

제임스 밴루젤
지도받은 이후 "자화상"
2006년 11월 17일

EXERCISE 4

예비 연습과 자유 소묘

준비물:

펠트촉 마커 또는 #4B 소묘 연필

연필깎이

필요한 시간:

약 10분

연습 목적:

이 연습은 여러분이 종이 위에 그린 다양한 선의 개성을 느낄 수 있도록 구성했다. 여러분은 대가들이 그린 그림에서 선의 스타일을 따라 그려 보고, 자신의 개성을 찾아 느리게 또는 빠르게 연습해 본다. 이 연습에서는 여러분의 개성이 드러날 것이다. 이것은 자신의 개인사와 자신의 생리, 인격, 문화적 배경, 그리고 자신을 형성해 온 모든 인자들로부터 나타나는 것이다. 이것을 여러분이 예견하거나 계획할 수는 없지만, 드러나는 것을 지켜볼 수는 있다. 이러한 그림의 스타일 차이를 22쪽에서 보자.

지시 사항:

1. 22쪽과 23쪽의 "선 스타일"을 펼쳐 보자.
2. 첫 번째 틀 안에 아주 빠르게 "마티스" 식으로 그린다.
3. 두 번째 틀 안에 조금 빠르게 "반 고흐" 식으로 그린다.
4. 세 번째 틀 안에 조금 느리게 "들라크루아" 식으로 그린다.
5. 네 번째 틀 안에 아주 느리게 "벤 샨" 식으로 그린다.
6. 서명을 하고 날짜를 쓴다.

앙리 마티스(Henri Matisse), 〈서 있는
나신(Standing Nude)〉, 1901-03.
붓과 잉크, 26×20cm. 뉴욕 현대미술관 소장.
에드워드 스타이켄 기증

마티스 식

아주 빠르게

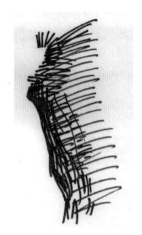

빈센트 반 고흐(Vincent Van Gogh),
〈사이프러스 숲(Grove of Cypresses)〉,
1889년. 갈대 펜과 잉크, 62×47cm. 로버트
앨러턴 기증. 시카고 아트 인스티튜트 제공

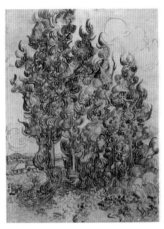

반 고흐 식

조금 빠르게

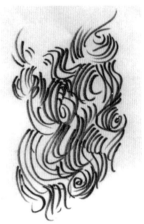

유진 들라크루아(Eugene Delacroix, 1798-
1863), 〈팔과 다리의 연구(Etudes de Bras et
de James)〉, 1901-03. 부드러운 종이에 펜과
잉크, 21.7×35cm. 우스터 스케치 기금.
시카고 아트 인스티튜트 제공

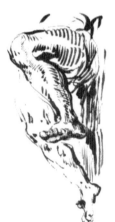

들라크루아 식

조금 느리게

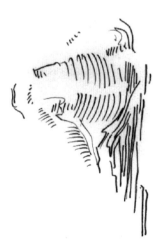

벤 샨(Ben Shahn, 1898-1969, 러시아계 미국인),
〈로버트 오펜하이머 박사(Dr. J. Robert
Oppenheimer)〉, 1954. 붓과 잉크,
50×32cm, 뉴욕 현대 미술관

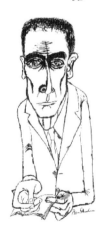

벤 샨 식

아주 느리게

선 스타일

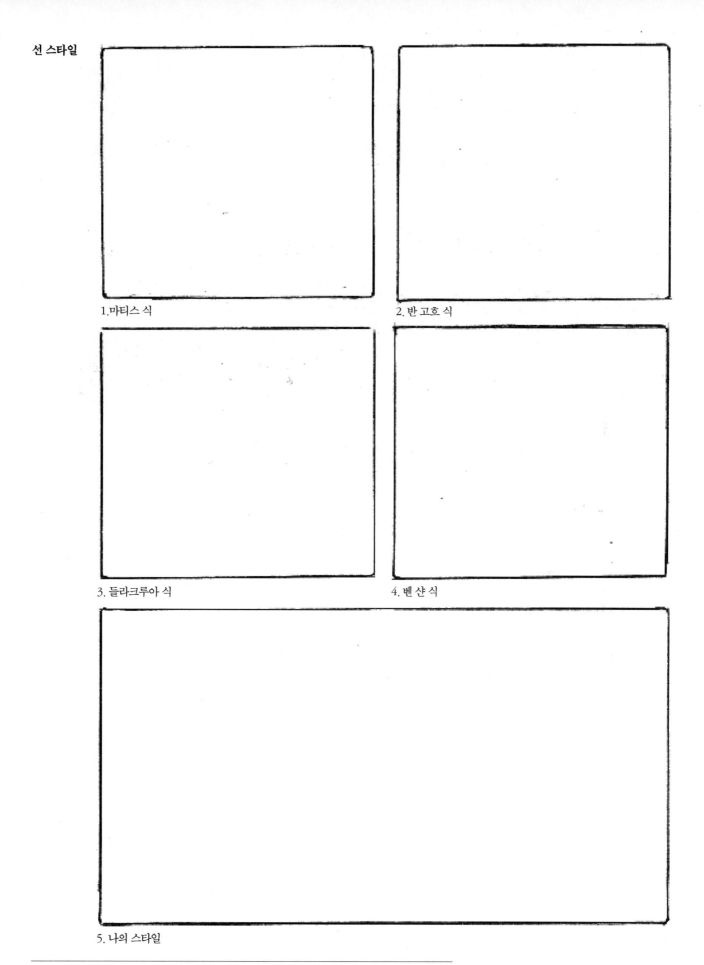

1. 마티스 식

2. 반 고흐 식

3. 들라크루아 식

4. 벤 샨 식

5. 나의 스타일

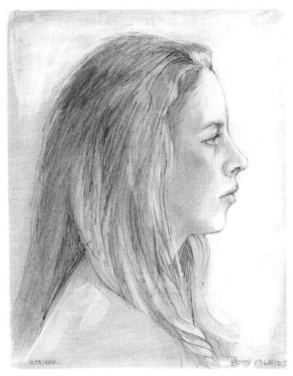

저자가 그린 헤더 알렌(Heather Allen)

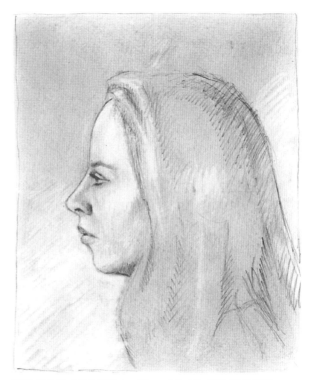

브라이언 보마이슬러(Brian Bomeisler)가 그린 헤더 알렌

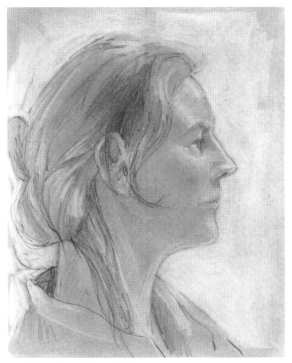

저자가 그린 그레이스 케네디(Grace Kennedy)

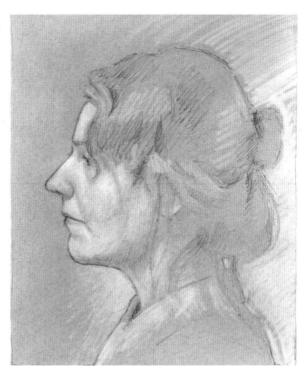

브라이언 보마이슬러가 그린 그레이스 케네디

이 그림들은 강사 브라이언 보마이슬러와 저자의 시범 소묘이다. 우리는 같은 모델, 첫 번째는 헤더 알렌,
다음은 그레이스 케네디의 각기 다른 편에 앉아 동일한 재료로 똑같은 시간 동안에 그렸다. 그럼에도 불구하고
우리들의 스타일이 얼마나 다른가. 브라이언이 형태를 강조할 때 나는 선을 강조했다.

EXERCISE 5

꽃병/얼굴 그리기

준비물:

#2 필기 연필과 지우개

연필깎이

필요한 시간:

약 5분

연습 목적:

이 연습은 "L-모드"라고 이름 붙인 두뇌의 언어 방식과 "R-모드"라고 부르는 시지각 방식 사이에서 일어나는 갈등을 보여 주도록 구성했다. 이 "꽃병/얼굴" 그림은 두 개의 옆얼굴로, 또는 중앙에서 대칭을 이루는 꽃병으로도 볼 수 있는 시각적 환영을 불러일으킨다. 여기에는 그림의 반쪽만 제시해 놓았다. 나머지 반쪽의 옆얼굴은 여러분이 그리도록 한다. 무심히 옆얼굴을 그리다 보면 중심에서 대칭이 되는 꽃병이 완성될 것이다.

지시 사항:

1. "왼손잡이를 위한 꽃병/얼굴", 26쪽을 편다. 만약 여러분이 오른손잡이라면 "오른손잡이를 위한 꽃병/얼굴", 27쪽을 편다.
2. 이미 인쇄된 그림 위에 연필로 선을 따라 덧그리는데, 위쪽부터 시작해 부분들의 이름을 말하면서 "이마… 코… 윗입술… 아랫입술… 턱… 목", 그리고 다시 이 말이 무엇을 뜻하는지 생각하면서 반복한다.
3. 그리고 반대편으로 가서 안 그려진 부분을 다 그려 넣으면 대칭적인 꽃병 그림이 완성된다.
4. 여러분은 이마나 코 사이의 어느 부근에서 아마도 갈등이나 혼란을 경험할 것이다. 이런 갈등의 순간에도 계속 그리면서 그림을 그리는 자기 자신을 관찰하자. **여러분은 이 문제를 어떻게 해결했는가?**

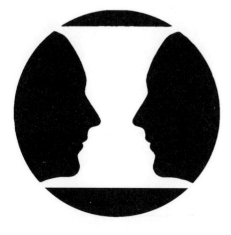

왼손잡이용

오른손잡이용

연습 뒤 소감:

여러분은 아마도 문제의 해결을 위해 "얼굴의 이름은 생각하지 말고 대신 꽃병을 그리시오."라는 지시를 받고 갈등이나 혼란이 멈추었을 것이다. 그 밖에도 해결 방법은 여러 가지가 있다. 어떤 학생들은 처음부터 다시 그릴 수도 있다. 그림에 테두리를 그리거나, 가장 많이 튀어나왔거나 안으로 들어간 곡선의 부분에 점을 찍고 그려도 된다.

이 연습을 통해 나는 그리는 동안 얼굴 각 부분의 이름을 말하게 함으로써 두뇌의 언어적 방식을 강력하게 활동하도록 만들어 갈등을 일으키게 하고 싶었다. 그런 다음 여러분에게 오직 시각적, 지각적, 연관적인 R-모드로의 두뇌 전환을 통해 반대쪽의 안 그려진 옆얼굴을 그리도록 과제를 주었다. 대부분은 두뇌 전환을 위해 갈등이나 혼란을 일으킨다. 어떤 사람은 순간적 마비를 체험하는데 그 사람을 완전히 정지하게 만든다. 그런 다음 정신적인 명령을 내려서 계속할 수 있게 한다. 이 연습에서는 주도적인 언어체계를 극복하고 그림그리기 기능을 위해 특화된 두뇌로 전환하는 것의 어려움을 보여 주고 있다.

EXERCISE 6

거꾸로 된 그림그리기

준비물:

다음의 그림 중에서 선택한다.
30쪽의 피카소가 1920년에 그린 작곡가 〈이고리 스트라빈스키의 초상〉

32쪽의 단축법으로 그린 말(정면)

34쪽의 독일 작가가 그린 〈말과 말 타는 사람〉

36쪽의 오스트리아 작가 에곤 실레의 소묘, 〈앉아 있는 여인〉

#2 필기 연필, 연필깎이, 지우개

필요한 시간:

30-45분

연습 목적:

이 연습은 여러분의 두뇌 방식 중에서 언어 방식의 역할을 포기하도록 하여 충돌을 줄이도록 구성했다. 짐작컨대 여러분의 언어 방식은, 이름도 붙일 수 없고 상징화시킬 수도 없게 만드는 거꾸로 된 낯선 이미지를 그리게 되면서 혼돈을 일으키고 차단되어 버릴 것이다. 마치 "나는 거꾸로 된 것은 안 해."라고 말하듯이. 그리고 그림 그리는 과제에 적합한 시각적 R-모드가 차지하게 한다.

지시 사항:

1. 피카소의 〈이고리 스트라빈스키의 초상〉이거나 선으로 그린 말, 독일 작가의 〈말과 말 타는 사람〉, 또는 에곤 실레의 〈앉아 있는 여인〉은 모두 거꾸로 인쇄되어 있다. 여러분의 그림 또한 거꾸로 그려질 것이다.

 * 선택한 그림을 어디서부터 시작하든(대체로 왼쪽 윗부분에서 시작한다) 모사해 나간다. **주의:** 그림 전체의 윤곽을 대조하면서 그려야 한다. 만약 이 윤곽선에 문제가 생기면 모든 부분들이 맞지 않게 된다. 이것은 부분들이 잘 들어맞도록 지각하는 전문성을 가진 R-모드에겐 아주 실망스러운 일이다.

2. 선에서 인접한 다른 선으로 이동하고, 공간에서 인접한 공간을 따라 움직이면 모든 부분들은 다 맞게 된다. 여러분이 그리는 것들에 이름을 붙이지 않도록 한다. 무엇을 그리는지 인식하지 말고 보이는 대로 따라 그린다. 만약 손, 얼굴 등의 이름이 떠오르면 이것들을 이름이 없는 형태로 보도록 노력한다.

3. 그림을 완전히 마치기 전에는 절대로 그림을 바로 돌려놓지 않는다. 다 그린 다음 그림을 바로 돌려놓으면 여러분은 그것을 보고 놀라며 기뻐할 것이다.

4. 그림에 날짜를 쓰고 서명을 한다. 모사인 경우에는 "피카소 모작(After Picasso)", 또는 "작가 미상 모작"(말 정면 그림 또는 독일 작가의 그림), "실레 모작"이라고 반드시 표기를 해 둔다.

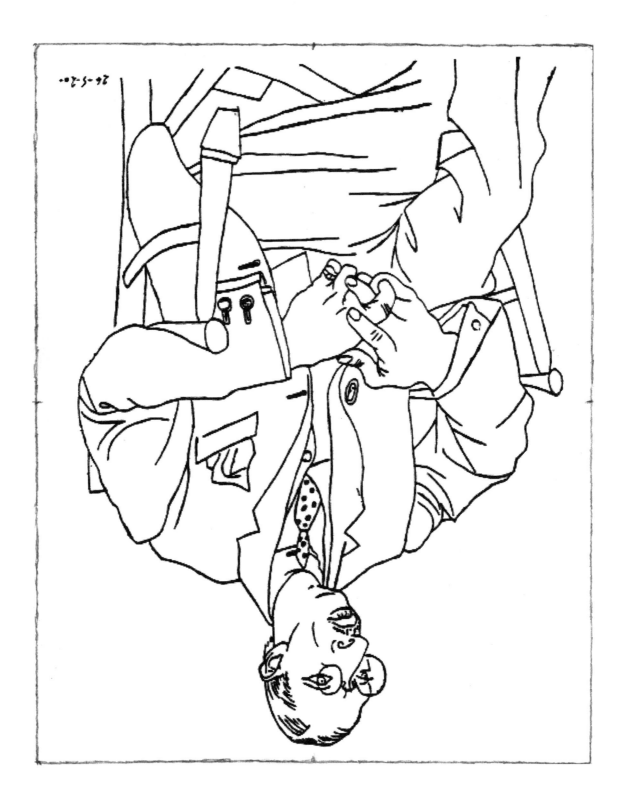

파블로 피카소(Pablo Picasso,
1881-1973), 〈이고리 스트라빈스키의
초상(Portrait of Igor Stravinsky)〉. 파리,
1920년 5월 21일경. 개인 소장.
ⓒ2002년 파블로 피카소 자산/
예술저작권협회(ARS), 뉴욕

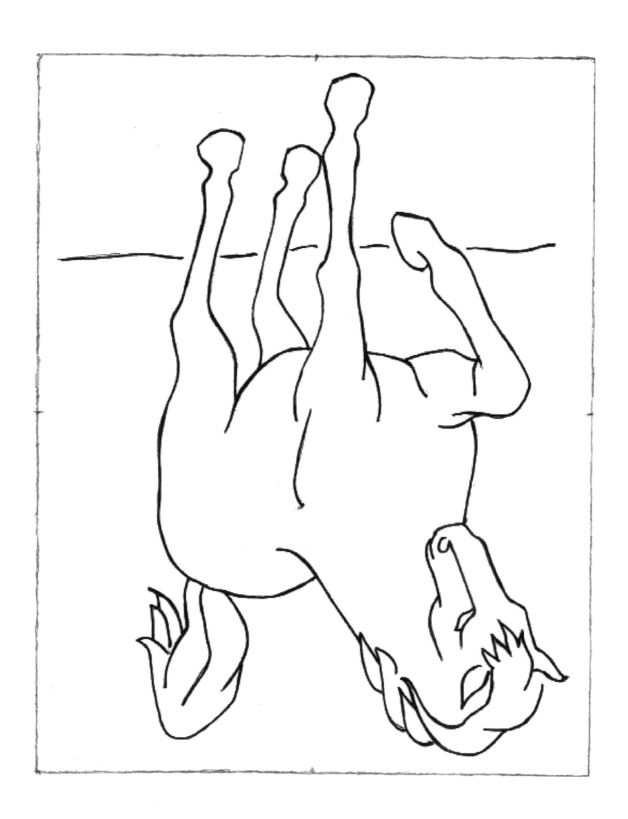

말(Horse) 정면 그림. 작가 및 출처 미상

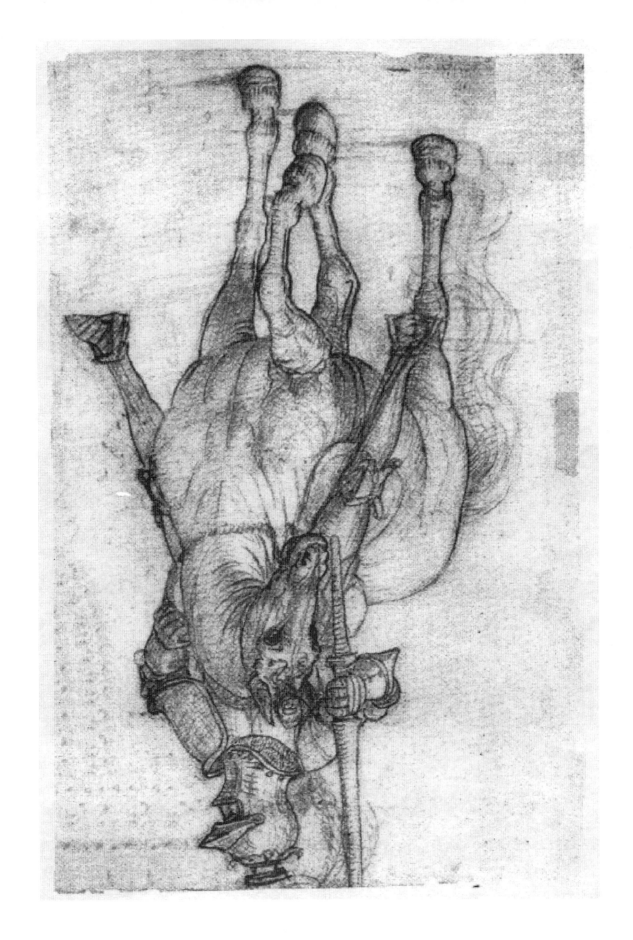

〈말과 말 타는 사람(Horse and Rider)〉, 16세기 독일의 그림. 작가 및 출처 미상

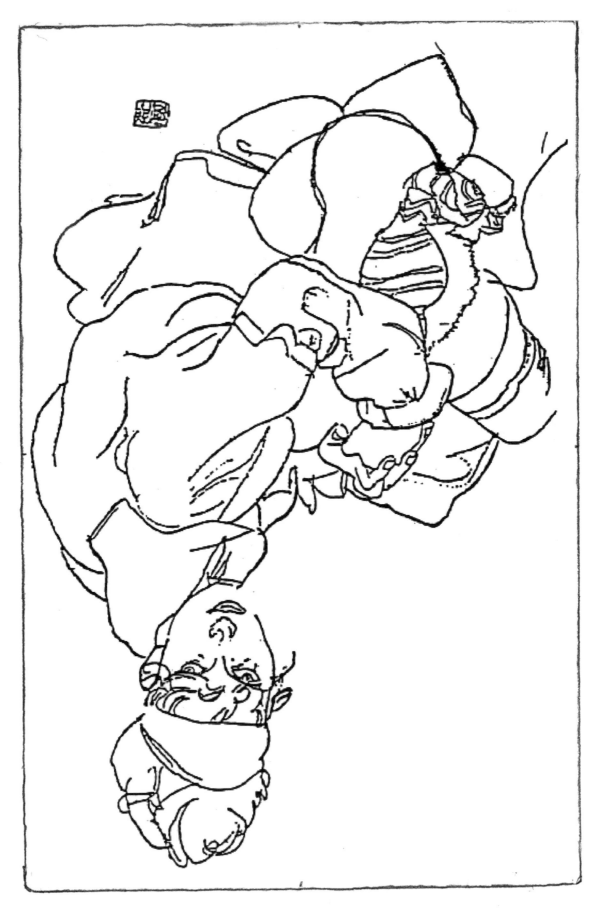

에곤 실레(Egon Schiele, 1890-1918), 〈앉아 있는 여인(Seated Woman)〉, 1917. 검정색 초크. 개인 소장, 비엔나

5. 시간이 허락된다면, 선택하지 않았던 다른 그림으로 두세 장 더 거꾸로 된 그림을 그리면 큰 도움이 될 것이다.

연습 뒤 소감:

거꾸로 된 그림을 그리는 것이 바로 된 그림을 그리는 것보다 쉽다는 생각은 상식에서 벗어난다. 이미지가 거꾸로 되어 있을 때, 언어적 방식의 두뇌는 시각적 단서에 이름을 붙이거나 분류할 때에 어리둥절해진다. 따라서 시각적 방식이 가로채도록 그 일을 거부하게 되고 만다. 우리가 세상을 모두 거꾸로 돌릴 수 없는 한 우리가 그림그리기를 배우기 위한 중요한 과제는 사물이 바로 되어 있을 때 왼쪽 두뇌를 포기하게 만드는 "비결"을 배우는 일이다. 예를 들면 다음 장의 순수 윤곽 소묘 연습 같은 것이다.

앞으로 하게 될 연습들은 다음의 훈련을 위한 준비이다.

그림그리기의 다섯 가지 지각 기술

사실적인 그림을 위한 포괄적인 기술은 이 다섯 가지를 포함하고 있다.

1. **경계의 지각**, "선"이나 "윤곽" 소묘를 통해 표현한다.
2. **공간의 지각**, 소묘에서는 "비어 있는 공간(여백)"이라고 부른다.
3. **관계의 지각**, 원근법과 비례로 알려져 있다.
4. **빛과 그림자의 지각**, "명암"이라고 말한다.
5. **형태의 지각**, 사물의 전체 또는 "실체"이다.

EXERCISE 7

순수 윤곽 소묘

준비물:

#2 필기 연필과 연필깎이, 지우개

마스킹 테이프

자명종 또는 주방용 타이머

필요한 시간:

약 15분

연습 목적:

이 연습의 목표는 이전과 같이 두뇌의 언어적 방식이 그림 그리는 일을 지루하고, 반복적이고, 불필요하다고 생각하게 만들어 여러분이 그림을 그리는 동안 자신의 활동을 포기하게 만드는 것이다. 두 번째 목표는 소묘의 가장 기본적인 기술인 경계를 지각하는 기술을 소개하려는 것이다.

지시 사항:

1. 41쪽을 펼친다.
2. 테이프로 워크북을 탁자 위에 고정시킨다.
3. 주방용 타이머를 5분에 맞춰 둔다.
4. 탁자 앞에 앉아서 연필을 쥔 손을 워크북 중앙에 고정시킨 다음 그릴 준비를 한다.
5. 몸을 완전히 돌려 반대쪽을 바라보도록 한다. 그림을 그리지 않는 손바닥의 모든 주름을 응시한다.
6. 이 주름들을 그리기 시작하고, 그림에서는 그것을 "경계"라고 정한다. 손바닥 가운데에서 2-3cm 사방 안에 보이는 모든 것에 국한시켜 주름에서 주

름으로(경계에서 인접한 경계로) 옮겨간다. 절대로 손 전체의 윤곽을 그리거나, 종이 위에 그려지고 있는 그림을 보려고 몸을 돌려서는 안 된다.

7. 여러분의 눈은 손바닥 작은 주름들의 경계를 따라 아주 천천히 1mm씩 움직이고, 연필은 지속적으로 여러분의 지각을 기록할 것이다. 손과 연필은 마치 지진 계측기처럼 여러분이 보는 모든 세밀한 것들을 기록하는 역할을 할 것이다.

8. 자명종이 울릴 때까지 그리도록 한다. 이제 몸을 돌려 자신의 그림을 본다.

9. 그림에 서명을 하고 날짜를 쓴다.

연습을 통해, 여러분이 무엇을 보건 간에 소묘의 기본 구성 요소들을 하나의 포괄적인 기술로 통합시켜 그릴 수 있게 해 준다.

연습 뒤 소감:

학생들은 가끔 자신이 그린 그림을 보고 웃는다. 판독할 수 없는 선들의 엉킴이다. 그러나 이 연습은 워크북에서 가장 중요한 내용 중 하나이다. 많은 화가들이 작업을 시작할 때 집중하기 위해 먼저 순수 윤곽 소묘(때로 "안 보고 그리는" 윤곽 소묘라 부른다)를 하기도 한다.

순수 윤곽 소묘는 내가 아는 한 두뇌가 시각적 일을 준비하기 위한 가장 효과적인 방법이다. 언어적 두뇌 방식은 이 일을 쉽게 지루해 하고 금방 싫증낸다. 이름을 붙일 수 있는 이미지이거나 인식할 수 있도록 만들어 주는 데에는 쓸모가 없기 때문에 빨리 포기해 버려서 시각적 방식으로 나아갈 수 있다. R-모드는 어찌되었거나 세부의 복잡함에 황홀해하며 자명종이 울릴 때까지 그리게 된다. 만약 여러분이 순수 윤곽 소묘의 어느 시점에서 손바닥의 작은 부분을 지각하며 매우 **흥미로워하는** 자신을 발견하게 된다면 이것은 시각적 방식으로 전환되었음을 말해 준다. 그렇게 되지 않았다면 또 다른 짧은 과정의 순수 윤곽 소묘를 시도해 보자.

학생들의 순수 윤곽 소묘의 예

순수 윤곽 소묘

EXERCISE 8

플라스틱 그림판 위에 자신의 손 그리기

준비물:

그림판/뷰파인더는 이 워크북에 포함되어 있다. (지시에 따라 이것을 잘라낸다. 그림판/뷰파인더를 좀 더 빳빳하게 하려면 마분지를 이 그림판/뷰파인더보다 조금 좁게 잘라서 뒤쪽에 테이프로 고정시킨다.)

지워지는 펠트촉 마커펜

물을 살짝 적신 휴지나 종이 수건

#2 필기 연필, 연필깎이, 지우개

필요한 시간:

약 5분

연습 목적:

이 연습에서는 그림을 배우는 데 중요한 열쇠 중 하나인 그림판/뷰파인더의 개념을 소개하려 한다. 그림판은 마치 화가의 얼굴 앞에 항상 걸려 있는 투명한 한 장의 가상 유리판과 같다. 화가는 2차원인 평평한 종이 위에 3차원인 실재 현장을 변환하기 위해 지각한 영상을 사진과 같이 평면으로 바꿔 그리게 된다.

이 연습에서 여러분은 실제로 이 그림판/뷰파인더를 사용해 손가락을 자신의 얼굴 쪽으로 구부린 손을 그리게 될 것이다. 이것을 소위 "단축된" 전망이라고도 하는데, 초보자들은 그리기가 너무 어렵다고 말한다. 그림판/뷰파인더는 여러분에게 평면화된 3차원의 손을 그리게 해 줄 것이고, 이미지의 틀도 만들어 줄 것이다. 마술처럼 여러분의 그림판/뷰파인더에 그려진 그림은 3차원으로 보일 것이다.

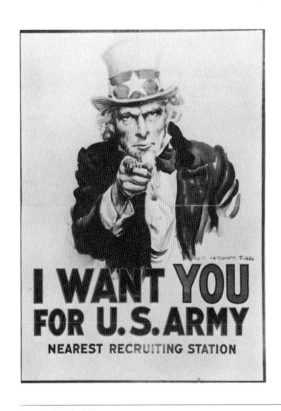

제임스 몽고메리 플래그(James Montgomery Flagg, 1877-1960), "미국 육군은 당신을 필요로 합니다", 석판화, 1917, 미국 국회도서관, 출판사진부

엉클 샘의 오른 팔, 손, 그리고 집게손가락이 과하게 단축되어 있다. 그것은 감상자로 하여금 앞으로 나와 있다고 느끼게 한다.

주의:

플라스틱 그림판 위의 마커펜 그림을 수정하려면 **모양을 취한 손은 그대로 둔 채** 다른 손에 든 펜을 내려놓고서 젖은 휴지로 선을 지워 나간다. 펠트촉 마커는 약간 거칠고 흔들리는 불안정한 선을 만든다는 것을 알아야 한다.

다른 모양으로 손 그리기 연습을 더하고 싶다면 더 "어려운", 그리고 더 "복잡한" 모양일수록 좋다. 마지막 그림은 다음 연습을 위해 아껴 두자.

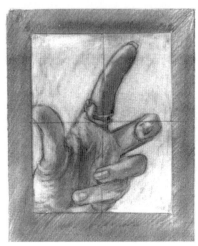

그림 8-1. 그림판을 통해 단축되어 보이는 손의 모습

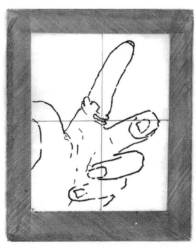

그림 8-2. 그림판 위에 지워지는 펠트촉 마커로 그린 손/손가락 경계

지시 사항:

1. 펠트촉 마커의 뚜껑을 열고 손에 쥔다.
2. 다른 한 손을 탁자 위에 고정시킨 다음, 손가락을 얼굴을 향하게 구부려서 단축되어 보이게 한다.
3. 자세를 취한 손 위에서 플라스틱 그림판/뷰파인더의 균형을 잡는다. 그림 8-1 참조.
4. **한쪽 눈을 감고** 한 눈으로만 자신의 손을 바라본다. 이것은 양안 시야를 없애 준다. 두 눈은 약간 다른 이미지를 생성하고, 두뇌에 의해 혼합되어 입체감을 만들어 낸다. 한쪽 눈을 감으면 여러분의 손은 단일 평면 이미지로 만들어질 것이다.
5. 플라스틱 그림판/뷰파인더 위에 손의 경계를 마커펜으로 그린다. 왜 저것들은 저런 모양이지라는 의문을 버리고 단지 보이는 대로만 그린다. 자신의 머리나 손은 절대 움직이지 말아야 한다. 반드시 고정된 자세로 바뀌지 않는 시야를 유지시켜야 한다. 순수 윤곽 소묘를 떠올리며 가능한 모든 경계를 세밀하게 그리도록 한다. 손목은 플라스틱 틀의 경계에 닿도록 한다. 그림 8-2 참조.
6. 그림을 마친 다음, 플라스틱 그림판을 44쪽 위에 맞추면 플라스틱판 위의 그림을 볼 수 있다.

연습 뒤 소감:

비교적 힘든 과정을 거쳐 여러분은 단축된 사람의 손을 그리는 정말 어려운 과제를 해냈다. 어떻게 그리 쉽게 해낼 수 있었을까? 여러분은 마치 훈련된 화가가 그린 것처럼 해냈다. 실제로 플라스틱 그림판 위에서 평평해진 자신의 손을 그대로 옮겼다. 가상의 그림판을 어떻게 사용하는가를 이해하는 것이 사실적인 그림에서 3차원의 형태를 그릴 수 있는 비결이다.

다른 어떤 연습보다도 이것은 학생들이 그림을 배울 때 자주 "아하, 그래서 그릴 수 있었구나!"라는 체험을 갖게 만든다. 이제 나는 여러분에게 소묘의 정의를 말할 수 있게 됐다. **소묘란 자신이 본 3차원의 사물을 그림판 위에 평면화시켜 옮겨 그리는 것이다.**

그림판 위에 펠트촉 마커로 그린 자신의 그림을 여기에 놓고 본다.

EXERCISE 9

바탕 만들기

준비물:

#2 필기 연필 또는 #4B 소묘 연필,
연필깎이, 지우개

#4B 흑연 막대

마른 종이 수건 또는 휴지

필요한 시간:

5-10분

연습 목적:

"바탕 만들기" 즉, 흑연이나 목탄으로 종이 위를 문질러 같은 색조의 톤을 만들어 놓으면 여러 면에서 편리하다. 첫째, 중간 정도 색조의 바탕은 밝기를 간단하게 조절할 수가 있다. 밝은 부분은 지우개로 바탕을 적절히 지워 주고, 그림자 등 어두운 부분은 조금 더 칠해 주면 된다. 둘째, 이미 색조가 되어 있는 바탕에서 작업을 시작할 때 학생들은 더 편안해 한다. 아마도 비어 있는 흰 종이를 다소 위협적으로 느끼기 때문인 것 같다. 셋째, 바탕색이 있는 종이는 실수를 수정하는 데 편리하다. 잘못된 부분을 간단히 지우거나 바탕색을 문질러 버리는 것으로 실수를 보이지 않게 할 수 있다.

지시 사항:

1. 47쪽을 펼친다. 여러분은 미리 그려진 그림틀을 볼 수 있을 것이다. (틀의 테두리는 그림의 경계를 표시해 주는 것이다.) 그림틀에는 엷은 수직선과 수평선으로 균등하게 4등분된 십자선이 그려져 있다.
2. 거친 종이에 흑연 막대의 모난 면을 문질러 둥글게 만든다.
3. 끝이 둥글려진 흑연 막대로 가볍게 틀 안을 칠한다. 휴지로 흑연이 칠해진 부분을 문지른다. 처음엔 가볍게 그 다음엔 단단히 눌러 주어 종이 위가 고르게 은빛 톤이 되게 한다. 그림 9-1, 그림 9-2 참조.
4. 틀의 경계를 깨끗하게 하기 위해 지우개로 지워도 되고, 그대로 틀의 주변을 부드러운 톤으로 남겨 두어도 된다.
5. "실수"를 하고, 수정하는 연습을 한다. 톤이 되어 있는 종이에 연필 자국을 만든 뒤 지우개로 지운다. 그리고 지우개로 지운 자국이 없어질 때까지 다시 톤을 문지른다. 더러는 흑연 막대나 연필로 더 칠하기도 하고 다시 문질러 주기도 해야 한다.

그림 9-1. 흑연 막대를 들고서 둥근 면을
종이에 대고 틀 안에 골고루 문지른다.

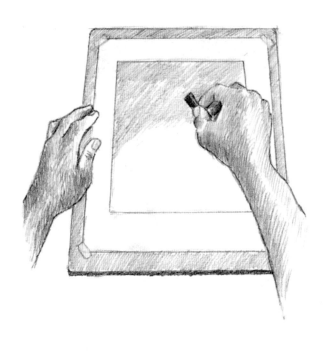

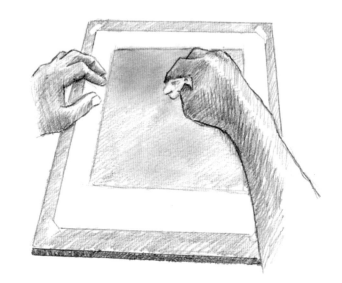

그림 9-2. 종이 수건이나 휴지로 톤이 고르게
되도록 문질러 준다. 가볍게 문지르면 밝은
톤이 되고 강하게 문지르면 어두운 톤이 된다.

연습 뒤 소감:

이제 여러분의 종이는 다음 단계인 여러분의 아름다운 손을 그릴 준비가 되어
있다. 바탕 만들기를 배우는 것은 아주 유용한 기술이다. 하지만 때때로 여러
분은 톤이 되어 있지 않은 종이에 직접 그리고 싶을 것이다. 여러분은 이 워크
북에서 두 가지 방법을 모두 다 사용할 것이다.

EXERCISE 10

그림판 위에 그린 손을 종이에 옮겨 그리기

준비물:

연습 8의 단축법으로 자신의 손을 그린 그림판/뷰파인더

#2 필기 연필, 연필깎이, 지우개

필요한 시간:

30-40분

그림 10-1. 바탕이 칠해진 47쪽의 틀로 돌아간다. 테이프로 워크북과 펠트촉 마커로 그린 손 그림이 있는 그림판을 탁자에 고정시켜 미끄러지지 않도록 나란히 놓는다. 틀과 바탕칠이 된 종이의 테두리와 공간을 똑같이 4등분하는 십자선이 같은지 관찰한다.

연습 목적:

지각된 이미지를 그린다는 것은, 가상의 그림판에 평면화되어 "보이는" 이미지를 그대로 종이에 그리는 것이다. 연습 8의 "플라스틱 그림판 위에 자신의 손 그리기"에서는 마커로 실제의 그림판에 자신의 손을 그렸다. 이제 여러분은 이 그림판에 그린 그림을 종이에 옮겨 그리게 된다. 이것은 "그림판"에서 본 평면화된 것을 직접 종이 위에 모사하는 것에 익숙해지도록 하는 보충 단계이다.

지시 사항: 연습 제1편

1. 연습 9에서 바탕칠이 되었고, 엷은 십자선과 틀이 인쇄된 워크북 47쪽을 다시 펼친다.

2. 첫 단계는 플라스틱 그림판 위에 그린 자신의 손을 바탕색을 칠한 틀 위에 옮기는 것인데, 가볍게 중요한 경계와 공간들을 스케치하는 것이다. 틀의 어디에 손목이 닿는지 주목한다. 연필로 종이에 그 위치를 표시한다. 플라스틱 그림판 위에 있는 선의 방향을 따라간다. 자신에게 묻는다. 각도는 어떤가? 4등분 안에서 방향은 어디에서 바뀌는가? 그림 10-2 참조.

3. 손가락이나 손톱 등 부분들의 이름을 말하지 않도록 노력한다. 손톱의 경계와 손톱 주변의 모양은 공유한 경계선을 그리면 명확해진다. 손톱 주변의 형태로 초점을 전환시키고, 그 모양들을 보고 그린다. 기억된 상징이 있는 손톱들과는 다르게, 그 모양들은 기억된 상징이 없기 때문에 여러분이 보고 그리기가 쉽다. 이런 방법으로 여러분은 무의식중에 손톱을 그리게 되고, 제대로 그렸다는 것을 알게 될 것이다. 그림 10-5와 그림 10-6 참조.

4. 플라스틱 그림판 위의 그림을 종이에 옮겨 그리면서 계속 틀의 테두리와 십자선이 만나는 지점을 모두 표시해 둔다. 그리고 십자선의 어느 부분과 교차하는지 혹은 4등분 안의 어디에 위치하는지 등을 생각하면서 4등분된 공간 안에 모든 곡선과 각도를 모사한다. 연습 7에서, 순수 윤곽 소묘의 아주 작은 경계와 주름들을 보려고 노력한 것을 기억하자.

그림 10-2. 첫 단계는 그림판 위의 경계와 공간을 바탕칠이 된 종이에 가볍게 스케치해서 옮겨 그리는 것이다.

지시 사항: 연습 제2편

1. 여러분 손의 여러 부분의 경계들을 플라스틱 그림판에서 종이에 옮겨 그렸다면, 이제는 스케치보다 세밀한 그림 쪽으로 넘어갈 준비가 된 것이다. 먼저 플라스틱 그림판을 치우고 처음 그림판에 그렸던 손의 원래 "모양"대로 포즈를 취한다.

2. 이미지를 평면화시키도록 한쪽 눈을 감는다. 조심스럽게 손의 윤곽 경계를 바라본다. 순수 윤곽 소묘 학습을 떠올리며, 그림의 각 경계들을 조절하고 정리한다. 그림 10-3 참조.

3. 여러분 손에 생긴 빛과 그림자의 큰 형태를 보기 위해 반쯤 눈을 감는다.

4. 지우개를 사용해 밝은 형태를 "지워 내고" 연필로는 그림자 모양을 더 어둡게 칠한다. 예로 그린 그림 10-4가 알려 줄 것이다.

5. 그림에 서명을 하고 날짜를 쓴다.

연습 뒤 소감:

이것이 여러분의 첫 번째 "진짜" 그림이다. 나는 여러분이 당연히 결과에 만족하리라고 확신한다. 공유된 경계의 개념은 중요하다. 두 형태가 만나서 윤곽선으로 표현되는 하나의 경계를 공유하게 되는 것이다. 이 개념을 이해하면 쉬운 부분뿐 아니라 어려운 부분도 애쓰지 않고 자동으로 그릴 수 있게 된다. 결국 여러분은 기억된 상징의 영향으로부터 벗어날 수 있게 된다. 다음 50쪽에서는 이 중요한 개념을 추가적인 틀로 다시 연습하게 된다.

자신의 지도받기 이전의 손 그림으로 돌아가서(17쪽, 연습 2) 여러분의 실력이 얼마나 향상되었는지를 평가해 보기 바란다. 다음의 세 가지 연습들은 위의 지침을 바탕으로 준비한 것이지만 다른 주제를 사용할 것이다.

그림 10-3

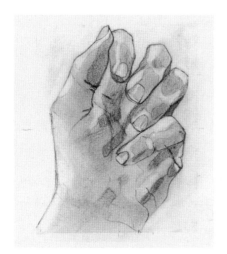

그림 10-4. 강사 레이첼 티엘(Rachael Thiele)의 소묘

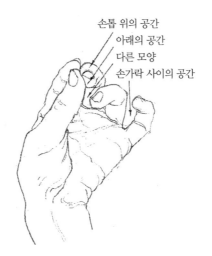

손톱 위의 공간
아래의 공간
다른 모양
손가락 사이의 공간

그림 10-5

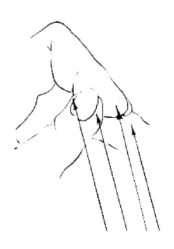

그림 10-6. 강사 레이첼 티엘의 소묘

EXERCISE 11
물건을 든 자신의 손 그리기

준비물:

#2 필기 연필, #4B 소묘 연필,
연필깎이, 지우개

펠트촉 마커

그림판/뷰파인더

#4B 흑연 막대

종이 수건 또는 휴지

손에 쥘 물건: 펜 또는 연필,
열쇠꾸러미, 손수건, 작은 장난감,
장갑 또는 자신에게 끌리는 어떤
것이라도 좋다. (52-53쪽의 손에 쥔
물건의 예 참조)

필요한 시간:

30-40분

연습 목적:

이 연습에서 여러분은 또다시 자신의 손을 그릴 것이다. 이번에는 물건을 들고 있는 손이어서 구성적 흥미가 더해진다. 지금까지 배운 기술을 적용해 보자. 새로운 도전을 받게 될 것이다.

지시 사항:

1. 틀과 엷은 십자선이 그려져 있는 54쪽을 펼친다.
2. 여러분은 바탕색 없이 윤곽선만으로 그리고 싶어 할 수도 있고, 지난번 연습에서보다 조금 더 밝거나 어두운 바탕을 원할 수도 있다.
3. 마커 뚜껑을 열고 사용할 준비를 해 둔다.
4. 그림을 그리지 않는 손에 선택한 물건을 쥔 다음 여러 가지 포즈를 취하면서 마음에 드는 자세를 찾도록 한다.
5. 그림판/뷰파인더를 자세를 취한 손 위에서 균형을 맞추도록 한다. 한쪽 눈을 감고 플라스틱 그림판 위에 마커로 물건을 쥔 손과 물건의 윤곽을 그린다.
6. 그림을 마친 다음, 흰 종이 위에 그림을 그린 플라스틱 그림판/뷰파인더를 올려놓으면 그림의 마커 선을 잘 볼 수 있다. 워크북에서 바탕칠이 된 틀이 있는 쪽을 펼쳐, 그림을 그린 플라스틱판과 같이 탁자에 놓고 테이프로 고정시킨다.
7. 연필을 사용해서 그림판에 그린 주된 경계선을 바탕칠 한 종이 위에 모사한다.
8. 종이 위에 전체 손과 물건의 스케치가 끝난 다음 그림판/뷰파인더를 치우고 (그러나 여전히 그림판 위의 그림을 볼 수 있게) 여러분의 손은 물건을 쥔 채로 원래의 자세로 돌아간다.
9. 또다시 한쪽 눈을 감고 이미지를 평면화시킨 다음, 조심스럽게 각 이미지의 윤곽을 다시 그린 뒤 필요한 부분을 잘 다듬으면서 조절해 나간다.

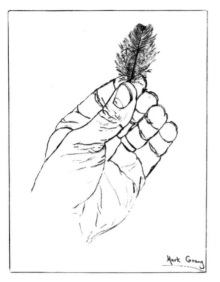

학생 마크 그레이(Mark Gray)가 그린 소묘

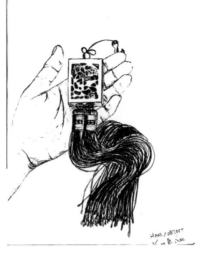

학생 K. M. 리(K. M. Lee)가 그린 소묘

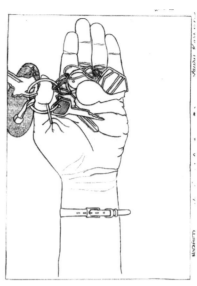

학생 로리 구로야마(Laurie Kuroyama)가
그린 소묘

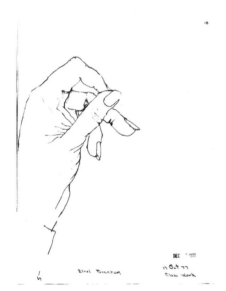

학생 에델 브랜햄(Ethel Branham)이 그린
소묘

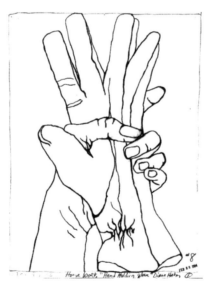

학생 다이안 한(Diane Hahn)이 그린 소묘

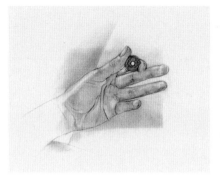

학생 앨리스 피카도(Alice Picado)가 그린 소묘

10. 경계가 그려지면, 섬세한 세부가 흐려지도록 실눈을 뜨고 밝은 부분과 그림자 부분의 모양을 보도록 한다. 밝은 부분은 지워 내고 그림자의 어두운 부분은 #4B 연필로 어둡게 칠해 준다.
11. 그림그리기가 끝나면 서명을 하고 날짜를 쓴다.

연습 뒤 소감:

이 소묘는 손의 살갗과 쥐고 있는 물건의 질감 차이를 느낄 수 있는 기회를 제공한다. 나는 학생들이 연필을 다양하게 사용해 금속과 그것을 쥔 손과의 차이점을 보여 주는 데 매우 독창적이라는 것을 깨달았다. 직관적으로 학생들은 연필 자국으로 선의 굵기라든가, 부드러움과 거칢, 색조의 밝음과 어두움에 변화를 주었다.

　이것이 그림그리기의 과제이다. 매번 그릴 대상을 정하고, 모양과 구도를 잡고, 그림판을 통해 평평해진 이미지를 보고, 공유된 경계의 개념을 사용하여 평면화된 이미지를 종이에 그리는 등의 판에 박힌 연습을 하는 동안 이러한 과정은 익숙해지고 더욱 부드럽게 통합되어 갈 것이다.

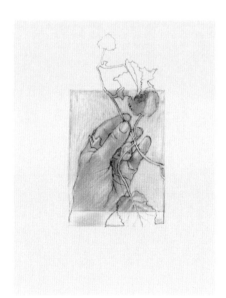

저자가 그린 소묘

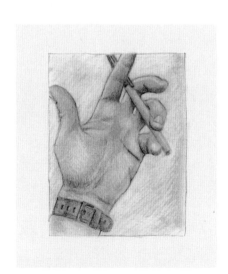

강사 브라이언 보마이슬러의 소묘

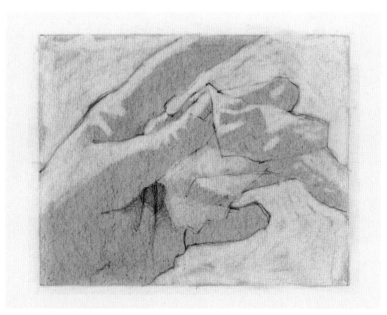

강사 그레이스 케네디의 소묘

EXERCISE 12

꽃 그리기

준비물:

#2 필기 연필, #4B 소묘 연필,
연필깎이, 지우개

그림판/뷰파인더

펠트촉 마커

잎과 줄기가 있는 생화 (또는 조화)

필요한 시간:

20-30분

연습 목적:

이 소묘에서는 바탕을 칠하지 않은 종이 위에 단순한 연필 선의 아름다움을 보여 줄 것이다. 여러분은 줄기와 잎이 있는 꽃을 그릴 것이다. 꽃은 물론 3차원적이고 잎은 줄기 주변에서 각기 다른 방향으로 배치되었다. 학생들은 이 3차원을 어떻게 표현해내야 할지 어리둥절해 한다. 손 그림에서 보여 준 것처럼 그림판을 사용하는 것이 사실적으로 이 아름다운 형태를 종이에 묘사할 수 있는 열쇠이다. 역설적으로 부피가 있는 물건을 3차원적인 형태로 표현하기 위해서는 먼저 그 물건을 평면화시켜야만 한다.

지시 사항:

1. 57쪽을 펼친다.
2. 비어 있는 틀에 네 개의 중심점을 미리 표시해 두고, 필요하면 나중에 지울 수 있도록 연필로 살짝 직각의 십자선을 그린다.
3. 그림 그릴 꽃을 선택하고, 상자 또는 흰 종이로 포장된 책 같은 단순한 배경 앞에 비스듬히 기대어 놓는다. 원한다면 꽃병에 꽃을 수도 있다.
4. 꽃 앞에 그림판/뷰파인더를 수직으로 든다. 그리고 한쪽 눈을 감고 마커로 그림판 위에 평면화된 꽃과 잎과 줄기의 경계를 그린다.
5. #2 연필로 플라스틱 그림판 위의 그림을 종이에 연하고 가는 선으로 옮겨 그린다.
6. 그림판/뷰파인더를 한쪽에 치운다. 꽃의 줄기와 잎사귀를 가까이에서 보면서 #2 필기 연필보다 부드러운 #4B 연필로 윤곽선을 모두 다시 그린다. 순수 윤곽 소묘를 기억하기 바란다. 어떻게 부분들이 다 맞아서 전체의 모양을 이루는지 가까이에서 주의 깊게 세부를 살펴본다.
7. 원한다면 십자선을 지운다. 그림에 서명을 하고 날짜를 쓴다.

연습 뒤 소감:

여러분은 그림에 그림자를 넣지 않은 순수한 선만으로 "선" 그림을 끝마쳤다. 나는 여러분의 꽃 그림이 3차원적으로 나타났을 거라고 확신한다. **왜냐하면 여러분이 그림판 위의 대상이 함께 공유하는 경계들을 보이는 대로 그렸기 때문이다.** 선만으로 그린 그림도 3차원적 환영을 주고, 선만으로도 아름다운 그림을 만들 수 있다.

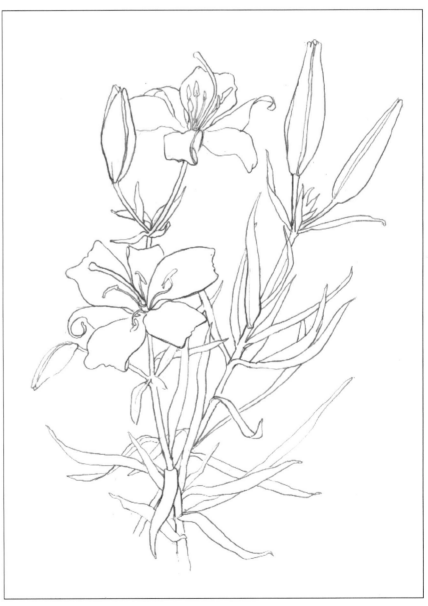

저자의 소묘

EXERCISE 13

오렌지 그리기

준비물:

#2 필기 연필과 #4B 연필, 연필깎이, 지우개

그림판/뷰파인더

펠트촉 마커

오렌지 1개를 예시 그림처럼 껍질을 절반쯤 벗겨 놓는다.

약 23×30cm 크기의 흰 종이 1장 또는 복사용지 2장

필요한 시간:

약 20-30분

연습 목적:

이 연습은 여러분에게 그림판을 사용해 "어려운" 각도에서 대상을 그리게 만드는 더 진전된 훈련이다. 이번에 여러분은 3차원으로 껍질이 반쯤 벗겨져 있는 오렌지를 그릴 것이다.

지시 사항:

1. 60쪽을 펼친다.
2. #2 연필을 사용해 틀 안에 4등분되는 엷은 십자선을 그린다.
3. 오렌지를 흰 종이 위에 올려놓는다. 그림판/뷰파인더를 잡고 (수평보다는 수직으로) 앞뒤로, 위아래로 움직이면서 마음에 드는 형태로 뷰파인더를 사용하여 구도를 잡는다.
4. 그림판/뷰파인더 위에 마커로 오렌지를 그린다. 이미지를 평면화시키기 위해 항상 한쪽 눈 감기를 기억한다.
5. 십자선을 이용해 플라스틱 그림판에 그린 그림을 종이 위에 #2 연필로 가볍게 옮겨 그린다.
6. 그림판/뷰파인더는 참고용으로 옆에 가까이 놓는다. 오렌지를 여러분의 모델로 삼고 순수 윤곽 소묘를 떠올리면서 가능한 세밀하게 많이 보고 수정하며 그려 나간다. 세밀한 소묘를 위해 #4B 연필을 사용해도 좋다. 이 때 그리는 대상의 아름다움에 경이로워하는 자신을 발견하게 된다면, 여러분은 이미 시각적 두뇌 방식으로 전환되어 있는 것이다.
7. 원한다면 십자선은 지운다. 그림에 서명을 하고 날짜를 쓴다.

연습 뒤 소감:

마지막 다섯 번의 연습들은 소묘의 첫 번째 요소인 경계의 지각에 초점을 두었다. 결론적으로 소묘에서 경계란 "공유된 경계"를 말한다. 꽃병/얼굴 연습에서 얼굴의 경계 그리기를 상기해 보면 여러분은 동시에 꽃병도 그린 것이다. 손을 그릴 때도 자동적으로 손톱의 주변 모양을 그리면 뜻밖에도 손톱이 그려진다. 그림에서 형태나 공간의 한계를 정하는 경계를 이용하거나 그림판 개념을 사용해 꽃이나 손, 오렌지 등의 다양한 대상을 그려 봄으로써 여러분은 **"무엇이 소묘이며 어떻게 그려야 하는가."**에 대한 지식이 향상되고 있다.

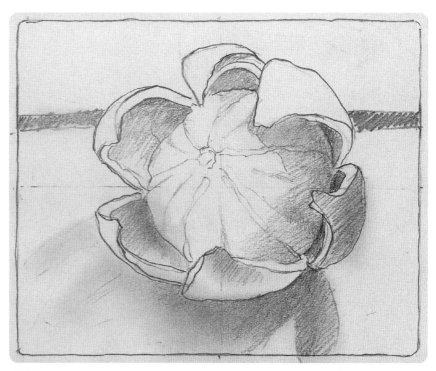

저자의 소묘

EXERCISE 14

여백을 이용해 잎 그리기

준비물:

#2 연필, #4B 연필, 연필깎이, 지우개

펠트촉 마커

그림판/뷰파인더

62쪽에 예시된 그림처럼, 중간 크기의 잎이 달린 25-30cm 정도의 화초 한 줄기

23×30cm 크기의 흰 종이 1장, 또는 복사용지 2장

필요한 시간:

약 20-30분

연습 목적:

이 연습에서는 그림그리기의 가장 중요한 기술 중 하나인 여백 보기와 여백 그리는 방법을 소개하여 경계를 보고 그리는 능력을 다진다. 여백은 세 가지 면에서 중요하다.

1. 여백을 보는 것은 어려운 시각, 특히 단축된 시각을 쉽게 그리도록 해 준다. 여백은 소묘에서 공유한 경계의 개념을 근거로 하고 있다. 만약 여러분이 단축된 형태의 주변 여백을 그린다면 뜻밖에도 실재의 형태가 그려지게 되고, 정확하게 그려졌다는 사실을 발견하게 될 것이다.
2. 여백을 강조하는 것은 구도의 조화를 향상시켜 준다.
3. 여백에 초점을 두는 것은 오른쪽 두뇌의 역할에 맞는 시각적 방식과 접목되어 언어적 방식의 두뇌가 포기하도록 만드는 데 있다. 여러분이 "비어 있는" 공간에 초점을 두게 되면 언어적 방식은 사실상 "내가 할 건 아무것도 없군."이라고 말하게 될 것이다. 여백이 형태로 떠오르는 것은 잠깐이다. 아마도 시간이 갈수록 언어적 방식은 거부를 할 것이다. "무얼 보고 있는 거야? 난 도무지 이름을 모르겠군. 아무것도 없는 걸 바라본다면 난 포기해야겠어." 완벽하다. 이것이 바로 우리가 바라던 바이다.

지시 사항:

1. 인쇄된 틀이 있는 63쪽을 펼친다.
2. #2 연필로 살짝 십자선을 그린다.
3. 흰 종이 위에 잎과 함께 줄기를 눕히고 그림판/뷰파인더를 그 위에 덮는다.
4. 잎을 그린다는 생각보다 잎을 둘러싸고 있는 배경의 공간을 바라본다. 이들 중 한 모양에 초점을 맞추고 마커로 첫 "여백"을 그리기 시작한다. 다음엔 다른 인접한 여백을 그린다.
5. 여백의 경계를 그리면서 여러분은 하얀 잎의 경계가 틀의 어떤 경계에 닿고, 십자선의 어디에서 만나는지 주목한다.

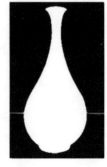

6. 종이 위에 하얀 공간들을 모두 "복사"해 그린다. 절대로 잎을 그리지 말고 대신에 여백의 경계를 그리는 것만 의식하면 뜻밖에도 여러분은 잎사귀의 경계를 그리게 된다.

7. 한 잎이 다른 잎과 겹쳐질 때는 그 경계를 무시해 버린다. 오로지 여백에만 관심을 둔다.

8. 모든 여백을 그린 다음엔 연필로 어둡게 칠해서 채운다. 이제 남은 실재의 공간(줄기와 잎)은 건드리지 않은 채 남아 있다.

9. 원한다면 십자선은 지운다. 그림에 서명을 하고 날짜를 쓴다.

연습 뒤 소감:

방금 그린 이미지로부터 여러분은 확실히 여백의 위력을 눈으로 보았을 것이다. 여백 그리기는 (여백을 강조하면 언제나 구도가 확실하다) 공간과 형태가 **통일**되어, 즉 양쪽 모두에 **같은 주의**를 기울이기 때문에 구도가 항상 만족스럽고 구성이 탄탄해서 보기에 즐거운 것이다.

Eucalyptus cornuta

저자가 그린 소묘

EXERCISE 15

여백으로 의자 그리기

준비물:

#2 연필, 연필깎이, 지우개

그림판/뷰파인더

펠트촉 마커

#4B 흑연 막대, 바탕을 만들기 위한
종이 수건

신문이나 잡지의 광고에서 오려 낸
13cm 정도 크기의 의자 사진 (또는
66쪽의 그림을 사용한다)

23×30cm 정도의 흰 종이

필요한 시간:

약 30분

연습 목적:

일반적으로 그림을 시작할 때의 과제는 **첫 번째 형태를 어떤 크기로 그릴 것인지**를 결정하는 일이다. 만약 여러분이 그 형태를 너무 크게 잡으면 그림 전체는 종이 바깥으로 나가게 될 것이다. 또 너무 작게 시작하면 대상은 그림 한가운데에 남게 되어 본의 아니게 비어 있는 주위 공간을 처리해야 하는 문제가 생긴다. 시작하는 형태를 내가 말하는 "기본단위"로 시작하면 이 문제를 해결할 수 있고, 원하는 대로 그림의 구도를 잡을 수 있다.

지시 사항:

1. 인쇄된 틀이 있는 67쪽을 펼친다.
2. #2 연필로 살짝 십자선을 그린다.
3. 연습에서 지시한 대로 인쇄된 틀 안에 바탕을 칠한다.
4. 그림판/뷰파인더를 66쪽의 의자 사진 (또는 여러분이 신문이나 잡지에서 오려온 사진) 위에 올려놓고 이리저리 움직이면서 그리고 싶은 구도를 정한다.

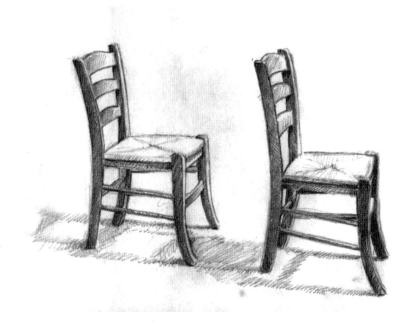

그림 15-1. 먼저, 기본단위를 선택한다.

그림 15-2. 바탕이 칠해져 있다면 기본단위의 형태를 지운다.

그림 15-3. 모든 여백을 기본단위와의 관계에서 그린다.

5. 의자의 여러 다양한 모양의 여백들을 바라본다. "기본단위" 또는 시작용 형태로 사용할 하나를 선택한다. 형태는 다른 여백들에 비해 너무 크지도 너무 작지도 않은 중간 크기로 고른다. 자신이 감당하기 편한 단순한 형태가 좋다. 예로 그림 15-1 참조.

6. 플라스틱 그림판/뷰파인더 위에 펠트촉 마커로 그 공간의 형태를 그린다.

7. 그림판/뷰파인더를 흰색 종이 위에 올려놓아 자신이 그린 그림을 볼 수 있게 한다.

8. #2 연필로 바탕이 칠해진 틀 안에 십자선의 안내에 따라 크기와 위치를 가늠하며 기본단위를 모사한다. 그림 15-2 참조.

9. 그림판/뷰파인더를 치우고 사진을 보면서 나머지 여백을 그려 나간다. 모든 공간의 크기와 형태는 기본단위와의 관계로 확인한다. 이런 방법으로 여러분은 처음에 선택한 구도대로 끝마칠 수 있다. 그림 15-3 참조.

10. 여백의 그림을 다 마치면, 여러분은 지우개로 여백의 바탕을 지우거나 또는 의자 자체를 지운다.

11. 원한다면 십자선을 지운다. 그림에 서명을 하고 날짜를 쓴다.

연습 뒤 소감:

이 연습에서는 기본단위를 사용하는 것이 그림을 시작하는 열쇠이다. 여러분이 전문 화가의 그림 그리는 모습을 지켜볼 기회가 있다면 아마도 여러분에게는 화가가 "그냥 시작" 하는 걸로 보일 수 있다. 하지만 이와 달리 화가는 처음 시작할 때 이미 대상을 훑어보며 마음속으로 기본단위를 정해 종이 위에 표시를 한다. 어쩌면 빠른 움직임으로 종이 위에 (더러는 "유령 그림"이라 불리는 것으로) 틀 안의 기본단위의 크기를 가늠하면서 자리를 잡을 것이다. 그럼에도 불구하고 지켜보는 사람들은 그 일이 너무나 빨리 일어나서 마치 화가가 그냥 그림을 시작하는 것으로 느끼게 된다.

기본단위를 선택하는 연습을 거듭하는 동안 그것이 어쩌면 느리고 지루하게 생각되겠지만, 연습을 거듭할수록 과정은 매우 빨라지게 되고 자동으로 될 것이다. 그때는 더 이상 그림판/뷰파인더나 마커가 필요 없게 된다. 과정은 완전히 정신적이고, 누군가 여러분을 지켜본다면 여러분이 단지 그냥 시작한다고 생각할 것이다.

기본단위는 자신만의 방법으로 그림이 공간적인 측면에서 아름답게 어우러져 있다는 것을 증명해 준다. 기본단위를 기준으로 크기와 위치를 정하여 그림판에 보이는 공간과 형태들을 그리게 되면, 그것들은 아주 정확한 연관 관계를 가지고 논리적 관계 안에서 서로 들어맞아 아주 매혹적이고 만족스럽게 보인다. 이것은 그림의 매혹적인 면모 중 하나이다.

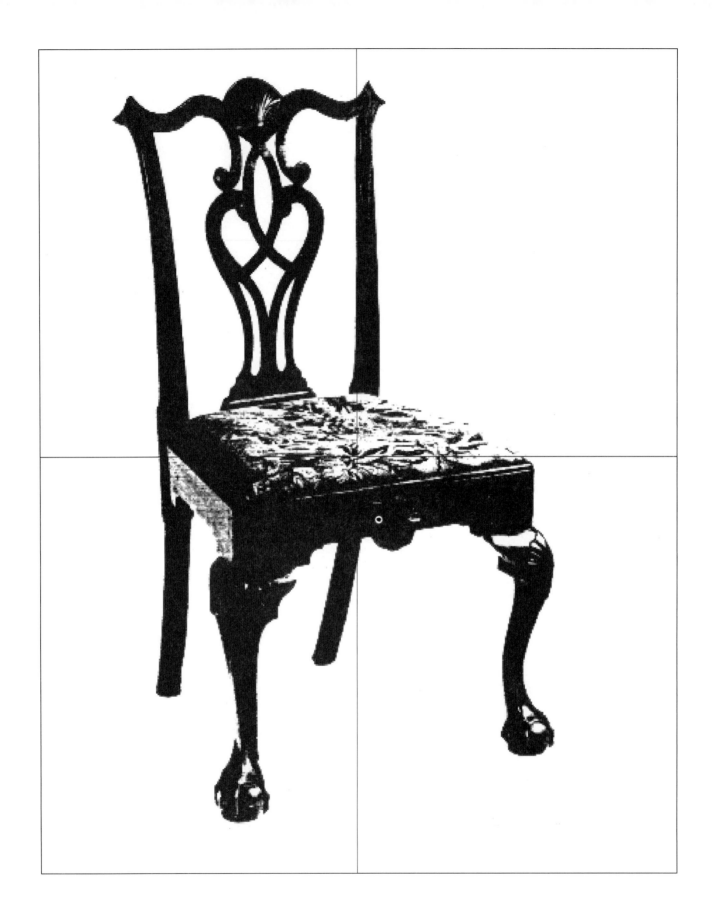

EXERCISE 16

생활용품 그리기

준비물:

#2 연필, #4B 연필, 연필깎이, 지우개

그림판/뷰파인더

펠트촉 마커

코르크 병따개, 조리용 거품기,
가위, 또는 마음에 드는
생활용품들-복잡할수록 더 좋다.

필요한 시간:

약 20분

연습 목적:

이 연습은 기본단위와 여백 그리기, 이 두 가지 기술의 "시도"를 돕기 위한 것이다. 여러분은 바탕을 칠하지 않은 종이 위에 그림을 그림으로써 다시 연필선의 아름다움이 드러나는 것을 보게 될 것이다.

지시 사항:

1. 인쇄된 틀이 있는 70쪽을 펼친다.
2. 틀 안에 #2 연필로 살짝 십자선을 그린다.
3. 자신이 고른 도구를 여러분 앞에 놓거나 원한다면 거꾸로 기대어 놓아도 좋다.
4. 그림판/뷰파인더를 대상물의 앞에 세워서 잡는다. 한쪽 눈을 감고 자신이 원하는 구도를 찾을 때까지 뷰파인더를 이리저리로 움직인다. 기본단위로 사용할 여백을 선택한다. 가위 손잡이의 구멍이거나 조리용 거품기의 살 사이, 또는 코르크 병따개 손잡이의 구멍 등을 예로 들 수 있다.

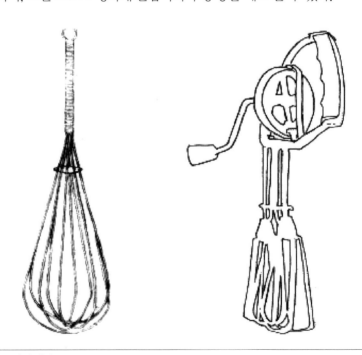

5. 그림판/뷰파인더를 할 수 있는 대로 꽉 잡고, 플라스틱 그림판 위에 마커로 여러분의 기본단위를 그린다.

6. 십자선을 기준으로 하여 #2 연필로 종이 위의 틀에 기본단위를 옮겨 그린다.

7. 그림판/뷰파인더를 치운다. 이제 #2 연필이나 #4B 연필로 대상의 나머지 여백을 그린다. #2 연필로는 가늘고 흐린 선을 그리고, #4B 연필로는 좀 더 굵고 진한 선을 그린다. 양안 시야가 되지 않도록 한쪽 눈을 반드시 감아야 하고, 마치 대상을 그림판으로 보는 것처럼 평면으로 볼 수 있어야 한다.

8. 모든 여백을 다 그려서 마침내 대상물 그 자체가 될 때까지 계속한다. 여백을 사용하여 그림자를 그려 넣으면 그림은 더 완성도 있게 보일 것이다.

9. 원한다면 십자선을 지운다. 그림에 서명을 하고 날짜를 쓴다.

연습 뒤 소감:

이 여백 소묘에서 놀랄 만한 특징은 의자, 코르크 병따개, 조리용 거품기 등과 같은 평범한 소재를 그려도 신기하게 아름답고 **매혹적으로** 보인다는 것이다. 이것은 미술에서 여백의 중요성과 그 능력을 보여 준다. 여러분이 미술관이나 미술책에서 고전 미술을 감상할 때 여백을 강하게 강조한 것을 반복해서 보게 될 것이라고 확신한다.

학생 케네스 맥클라렌(Kenneth McLaren)의 소묘. 대상에 의해 생긴 그림자가 이 소묘를 더욱 근사하게 해 준다.

EXERCISE 17

스포츠 사진의 여백 그리기

준비물:

#2 연필, #4B 연필, 연필깎이, 지우개

그림판/뷰파인더

펠트촉 마커

신문이나 잡지에 실린 스포츠 사진으로, 되도록 단축된 이미지를 담은 운동선수나 발레 무용수 사진을 준비한다.

필요한 시간:

약 30분

연습 목적:

경계, 공간, 관계, 명암, 형태를 보는 소묘의 다섯 가지 지각 기술은 주제에 상관없이 지각을 묘사하는 모든 그림에 다 적용된다. 이 연습의 목적은 이 기술들을 하나하나씩 습득하기 위함이다.

이 연습에서도 운동하는 사람을 주제로 삼아 다시 여백을 강조하게 된다. 인물 그림은 배우기 어려운 분야 중 하나이다. 인물 그림에서의 단축은 단축된 형태를 그것을 둘러싼 여백으로 그리면 쉽게 표현할 수 있다. 이것을 보여 주는 것이 이 연습의 목적이다. 우리는 스포츠 사진을 사용할 것이다. 이런 사진은 대체로 단축된 이미지이고, 신문에서 쉽게 구할 수 있기 때문이다(여러분을 위해 이렇게 단축된 포즈를 취해 줄 모델을 찾기가 매우 어렵다).

지시 사항:

1. 인쇄된 틀이 있는 73쪽을 펼친다.
2. #2 연필로 틀 안에 살짝 십자선을 그린다.
3. 그림판/뷰파인더를 스포츠 사진 위에 눕히고 이리저리 움직이며 만족스런 구도를 찾는다.
4. 기본단위로 사용할 여백을 찾는다. 어쩌면 인물의 팔과 몸 사이이거나, 아니면 인물과 틀의 경계 사이일지도 모른다. 형태의 크기는 중간 정도여야 하고 복잡하지 않은 것이 바람직하다.
5. 펠트촉 마커로 그림판 위에 기본단위를 그린다.

조 케네디(Joe Kennedy) 사진

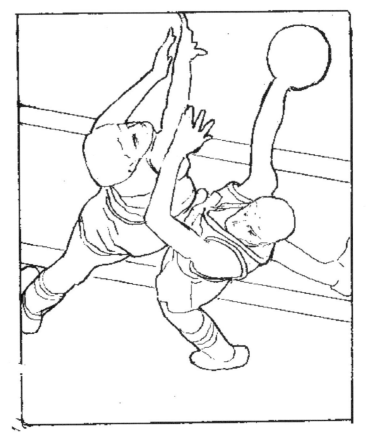

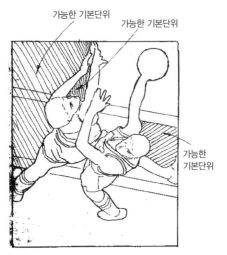

가능한 기본단위 가능한 기본단위

가능한 기본단위

6. 이 기본단위를 종이의 틀 안에 옮겨 그린다.

7. 계속해서 여백을 그린다(그렇게 하면 본의 아니게 운동선수의 윤곽을 그리게 된다).

8. 원한다면 인물("내부" 여백을 사용하여 옷의 경계, 머리 모양, 기타 등등)을 만족할 때까지 그려서 그림을 마친다.

9. 여러분은 어쩌면 빛과 그림자를 더 그리고 싶을지도 모른다. 그러나 여러분의 여백 그림은 아름다운 선 그대로의 그림(선화)이 되어도 좋을 것이다.

10. 원한다면 십자선을 지운다. 그림에 서명을 하고 날짜를 쓴다.

연습 뒤 소감:

완성한 그림을 보면 여러분은 여백을 보고 그리는 것이 얼마나 그림을 쉽게 그리게 해 주는지를 깨닫게 될 것이다. 그림에서 경계들은 공유되어 있기 때문에 형태를 둘러싸고 있는 여백을 그리면 어려운 형태도 쉽게 그릴 수 있다. 야구 선수의 단축된 하체도 몸을 둘러싼 여백을 그리면 쉽게 표현된다. 단축된 형태를 그리는 것은 어렵다. 단축된 형태가 우리가 기억하고 있는 정보와 상징과 다르게 보이기 때문이다. 그렇기 때문에 그림판에 보이는 대로 보기도 그리기도 어렵다. 반면 우리가 여백에 대해서는 미리 알고 있거나 기억된 상징들이 없기 때문에 그것들을 보거나 그리기가 쉽다. 이것이 소묘의 중요한 비법 중 하나이다.

EXERCISE 18

실물 의자의 여백 그리기

준비물:

#2 연필, #4B 연필, 연필깎이, 지우개

흑연 막대, 바탕칠을 위한 종이 수건

그림판/뷰파인더

펠트촉 마커

그리고 싶은 의자

필요한 시간:

30-45분

연습 목적:

실물 의자를 그리는 것은 사진 속의 의자를 그리는 것과는 다르다. 지금까지 여러분이 배운 기술들을 요약해 볼 좋은 기회이다. 사진 속의 의자는 이미 평면화된 이미지이다. 3차원의 공간에 존재하는 실제로 있는 의자를 그리려면, 여러분은 지금까지 배운 이전의 모든 연습을 떠올려야 한다. 첫째로 여러분은 양안 시야를 없애기 위해 한쪽 눈을 감고, 그림판/뷰파인더 위에서 이미지를 평면화시켜야만 한다. 그런 다음 그림판에 보이는 여백에서 기본단위를 선택한다. 공유된 경계의 개념을 사용해 의자의 경계를 동시에 그리게 된다는 확신을 가지고 그림판/뷰파인더 위로 본 여백을 그린다.

지시 사항:

1. 77쪽을 펴고 인쇄된 틀에 바탕을 만든다.
2. #2 연필을 사용해 틀에 살짝 십자선을 그린다.

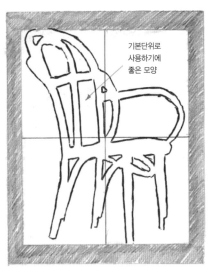

그림 18-1. 자신의 기본단위로 사용할 여백을 선택한다.

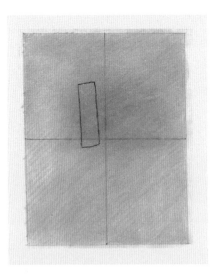

그림 18-2. 기본단위를 그림 그릴 종이에 옮겨 그린다.

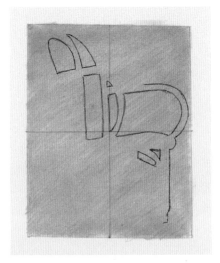

그림 18-3. 기본단위로부터 바깥쪽을 향해 여백을 그려 나간다.

일반적인 지각 오류를 보여 주는, 지도받지 않은 학생의 소묘

3. 모델인 의자를 배치한다. (77쪽의 준비된 틀 안에 자신이 선택한 의자의 여백을 그린다.)

4. 그림판을 자신의 얼굴 앞에 들고 구도를 정한다. 사진의 구도를 잡는 것처럼 그림판을 앞뒤로 좌우로 움직인다. 뷰파인더 안에 의자가 꽉 차게 구도를 잡아야 한다. 그래야 종이에 옮겨 그릴 때 틀 안에 그림이 가득 차게 될 것이다.

5. 기본단위로 사용하기 위해 중간 크기의 여백을 선택한다. 예를 들면 의자 등받이의 빈 공간 같은 곳이 좋다. 다음엔 그림판/뷰파인더 위에 마커로 이 기본단위를 그린다. 그림 18-1 참조.

6. #2 연필을 사용해 이 기본단위를 바탕칠이 된 종이 위에 옮겨 그린다. 그림 18-2 참조.

7. 기본단위에 인접한 여백들을 그려 나간다. 한쪽 눈을 감아 이미지를 평면화시키는 것을 기억하고 평평해진 3차원의 의자를 그린다. 그림 18-3 참조.

8. 부분에서 부분으로, 여백에서 실재 형태로, 마치 퍼즐처럼 맞추어 그린다. 그림 18-4 참조.

9. 여백을 다 그렸으면 의자 자체와 주변의 공간을 그린다. 지우개로 지워 내 밝은 부분을 깨우거나 연필로 더 칠해서 그림자를 만든다. 그림 18-5, 그림 18-6, 그림 18-7 참조.

10. 그림을 세워놓고 조금 떨어져서 새로운 시각으로 본다. 필요하면 더 그리거나 수정을 한다. 그리고 배경에 그림자를 넣거나 세밀한 실내 장식을 좀 더 그려 넣고 싶거나 76쪽의 예처럼 의자의 세부를 더 그리고 싶다면 그렇게 한다.

11. 원한다면 십자선을 지운다. 그림에 서명을 하고 날짜를 쓴다.

그림 18-4. 완성된 여백 그리기

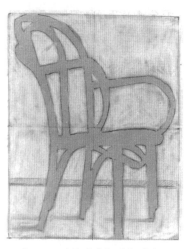

그림 18-5. 배경 바탕을 지운 의자

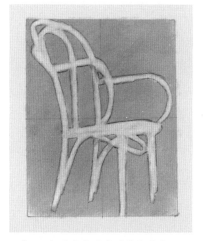

그림 18-6. 지워낸 실재 형태의 의자

연습 뒤 소감:

아주 어려운 그림을 마친 것에 대해 축하한다. 의자는 우리 유년 시절의 기억 속에서 지우기 힘든 친숙한 시각적 상징물이다. 예를 들어 우리는 모든 의자의 다리 길이가 똑같다는 사실을 잘 알고 있다. 그러나 평평해진 그림판 위에서 보면 의자의 다리 길이가 각기 다르게 보이고, 여러분은 이러한 지각을 받아들이기 괴로웠을 것이다. 모순되게도 여러분이 그림판 위에 보이는 대로 의자의 다리를 그리면 그 그림을 보는 이들에게는 모두 같은 길이로 보일 것이다. 이것이 그림의 마술이다.

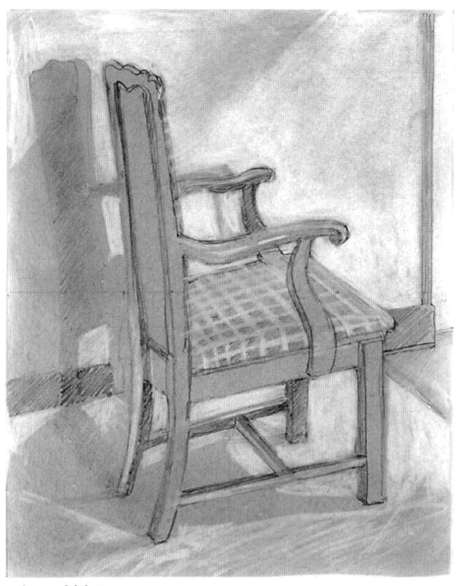

그림 18-7. 저자의 소묘

EXERCISE 19

대가 빈센트 반 고흐의 그림 모사하기

준비물:

#2 연필, #4B 연필, 연필깎이, 지우개

80쪽의 반 고흐의 복제 그림

필요한 시간:

45-60분

연습 목적:

1940년대 뉴욕에서 시작된 추상표현주의가 왕성하던 수십 년 동안, 대가들의 그림 모사하기는 미국에서 미술가를 교육시키는 방법으로 인기를 잃어버렸다. 그렇지만 지금 미국은 소묘 기능의 새로운 평가로, 실기 연습법이 미술학교로 되돌아왔다. 대가들의 그림을 모사하는 것은 그림 기술을 습득하기 위해 매우 유용한 방법이며, 이제 여러분은 훌륭한 네덜란드 화가 빈센트 반 고흐의 예술 작품을 모사하면서 많은 것을 배우게 될 것이다.

〈앉아서 책을 읽는 남자〉의 틀(그림틀의 바깥 경계인 가로 대 세로의 비율)은 지금까지 사용하던 것과는 약간 다르다는 점과, 여러분의 그림판/뷰파인더와도 다르다는 점에 주목하자. 여러분이 그림을 모사할 때는 항상 **틀의 비례가 같은지를 확인하자**. 그림틀의 크기는 다를 수 있지만 그 비례는 반드시 같아야 한다. 곰곰이 생각해 보면, 여러분은 왜 그런지 이유를 알 수 있을 것이다. 틀 안에서 공간과 형태들이 들어맞아야 한다. 이 그림에서 여러분이 다른 틀을 사용한다면—예를 들어 정사각형의 틀이라면— 공간도 형태도 원래대로 맞출 수가 없다.

지시 사항:

1. 원본 그림과 같은 비례의 틀이 인쇄되어 있는 81쪽을 펼친다.
2. 필요하면 여러분의 틀과 원본 그림 위에 살짝 십자선을 그린다. 이때 만나는 점이 그림의 중앙에 떨어지도록 잘 재어야 한다. 이것은 공간과 형태들이 십자선과 어떻게 만나는지 관찰함으로써 여러분이 그리는 모사 그림이 원화와 같은 비례를 가질 수 있게 도와 줄 것이다.
3. 이 그림을 거꾸로 놓고 시작할 수도 있는데, 바로 된 그림이든 거꾸로 된 그림이든, 기본단위부터 선택하고, 그것이 남자 두개골의 폭이건 또는 남자 왼쪽 발의 길이이건 간에 거기서부터 그림을 시작한다. 앉아 있는 남자 주변의 여백을 그려 나간다.
4. 인물 그림에서도 여백 개념을 사용해야 한다. 예를 들면 남자의 두 팔 사이는 "내부 여백"으로 보고 그려야 한다. 남자의 왼쪽 손 밑에 있는 오른쪽 바지 아래의 형태도 역시 내부 여백으로 보고 그려야 한다.

5. 의자 가로대의 여백의 각도를 틀의 경계와 십자선의 수직선과 수평선을 기준으로 하여 점검한다. 그림을 그려 가면서 모든 공간과 형태들이 원본 그림과 일치하는지를 점검한다.
6. #4B 연필로 조끼와 바지의 그림자 모양을 어둡게 칠한다. 여러분은 반 고흐 그림의 그림자 모양을 잘 보기 위해서 거꾸로 돌려놓고 싶어 할지도 모른다.
7. 원한다면 십자선을 지운다. 서명을 하고 날짜를 쓴다. 복사한 그림이므로 반드시 "반 고흐 모작(After van Gogh)"이라고 써야 한다.

연습 뒤 소감:

이 연습에서 대가의 그림을 모사하기는 했지만, 여러분은 여러분의 그림을 볼 때 피할 수 없는 자신의 그림 스타일에 주목하게 될 것이다. 반 고흐 역시 다른 대가들의 그림을 모사했을 때 그 특유의 그림 스타일을 보여 주었다.

반 고흐의 소묘에서 한 가지 놀라운 사실은 빛과 그림자의 배분이다. 예를 들어, 왼쪽 다리 아랫부분의 빛과 그림자가 주름진 옷의 형태와 다리 밑에 어떻게 나타나는지 보자. 이 그림의 모사 경험은 뒤에 빛과 그림자 연습에 도움이 될 것이다.

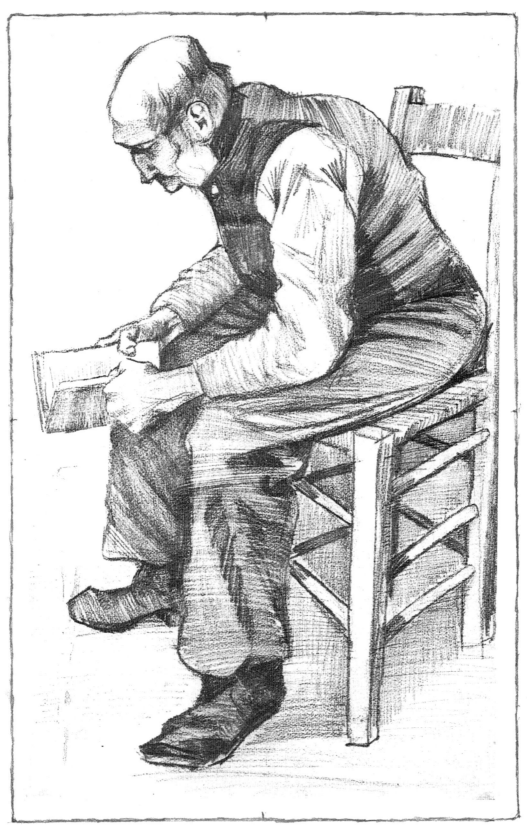

빈센트 반 고흐(Vincent Van Gogh),
〈앉아서 책을 읽는 남자(Man, Sitting,
Reading a Book)〉, 1882. 종이에 연필. 릭스
미술관(Rijksmuseum), Kröller-Müller,
Otterlo, 네덜란드

EXERCISE 20

열린 출입구 관측하기

준비물:

#2 연필, #4B 연필, 연필깎이, 지우개

그림판/뷰파인더

펠트촉 마커

필요한 시간:

약 30분

연습 목적:

이번 연습에서는 세 번째 기술인 관계의 지각, 흔히 "관측"이라고 말하는 기술에 대해 배우게 된다. 이것은 두 부분으로 나뉘는 기술로, 수직선과 수평선과의 관계에서 각도를 관측하고, 서로의 관계에서 크기를 관측하는 기술이다. 일반적으로 "원근법과 비례"라고 알려진 관측에서 많은 미술 학도들이 워털루 전투처럼 참패했다. 이것은 배우는 학생들이나 가르치는 사람 모두에게 아주 어려운 기술이다. 그림판/뷰파인더는 관계를 어떻게 보고 또 어떻게 그리는가를 이해하는 데 아주 효과적이다.

비례의 관측:

여러분은 수세기 동안 미술가들이 하던 대로 연필을 관측 도구로 사용할 것이다. 아래의 스케치를 보면서 어떻게 하는지 살펴보자. 연필을 잡고, **팔꿈치는**

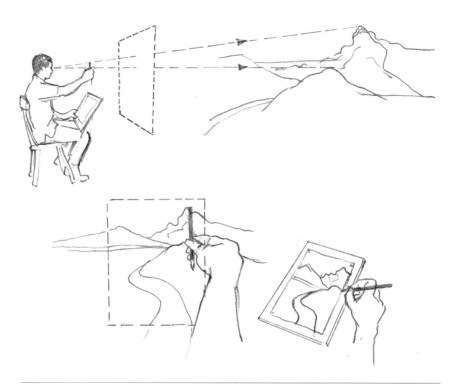

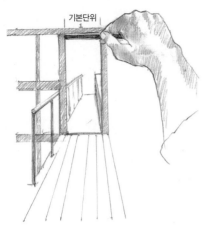

그림 20-1. 한쪽 눈을 감고 팔꿈치를
고정시킨다. 그리고 출입구의 폭을 측정한다.
이것이 여러분의 기본단위이다.

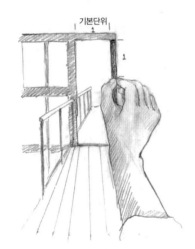

그림 20-2. 이 측정을 유지하면서 연필을
수직으로 돌려서 "1…"을 측정한다.

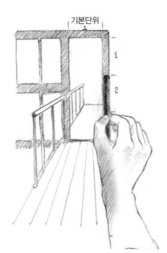

그림 20-3. "2…"

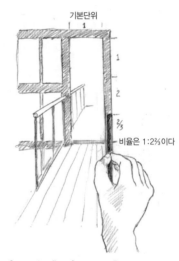

그림 20-4. "그리고 2/3…"

고정시킨 채 팔을 앞으로 쭉 뻗는다. 한쪽 눈을 감고 연필의 뭉툭한 뒤쪽 끝을 복
도의 출입구 상단 한쪽에 수평으로 맞추고, 엄지손가락으로 출입구의 폭을 표
시한다(그림 20-1 참조). 이렇게 측정된 폭은 여러분의 기본단위, 또는 "1"이
다. 이제 여러분의 엄지손가락을 같은 자세로 유지하면서 연필을 수직으로 돌
려 출입구의 폭과 높이의 관계(비례나 비율)를 알아본다. 그림 20-2, 그림 20-
3, 그림 20-4 참조. 이 스케치 안에서는 비율을 "1: 2⅔"로 나타낸다. 여러분은
연필로 그림의 기본단위를 측정하고 이것을 **그림 안에** 옮긴다. 그런 다음 계속
해서 출입구의 수직 경계를 측정한 다음 이것을 그린다. 84쪽의 그림 20-5, 그
림 20-6, 그림 20-7 참조.

수직선과 수평선과의 관계에서 각도의 관측:

연필은 여전히 각도를 가늠하기 위한 여러분의 관측 도구가 된다. 각도는 수직
선과 수평선과의 관계에서 관측한다. 연습을 위해 양손으로 완벽하게 수평이
되도록 연필을 단단히 잡고 한쪽 눈은 감은 채 수평으로 여러분이 있는 방 안의

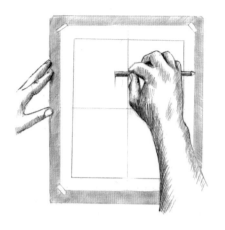

그림 20-5. 기본단위를 여러분의 그림에 옮겨 그린다.

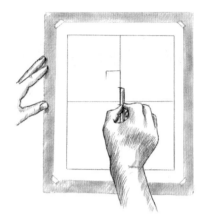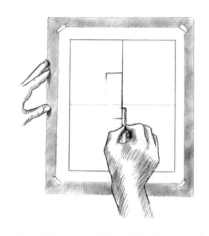

그림 20-6, 그림 20-7. 출입구의 폭을 측정한 것을 유지하고 높이의 수를 센다. "1, 2, 2/3"

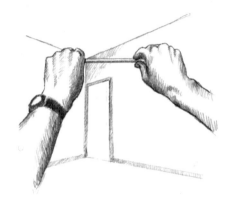

그림 20-8. 한쪽 눈을 감고 연필을 정확하게 수평으로 쥔 다음 천정의 각도를 가늠한다.

구석에 대어 본다. 그림 20-8 참조. 각도를 **기억하고**, 종이 위에 기억한 대로 그린다. 자신의 방 안 구석에서 보았던 각도를 십자선의 수평선과 틀의 수평 경계를 사용해서 그린다. 그림 20-9 참조.

여러분은 여전히 관측을 위해 **그림판 위로** 봐야 한다. 여러분의 관측 연필은 관측을 위해 항상 가상의 투명 그림판 위에 있어야 한다. 마치 축소된 경계가 사진 위에 평평해져 보이는 것처럼, 여러분이 그리려는 대상은 그림판 위에서 평평해진다. 여러분은 축소된 경계를 관측하기 위해 그림판을 뚫고 들어갈 수는 없다. 그림 20-10, 그림 20-11 참조.

지시 사항:

1. 87쪽을 펼친다. 이 빈 종이에 바탕을 칠해도 좋고 칠하지 않아도 좋다. 여기에 선으로만 그리거나 또는 명암을 넣을 수도 있다.
2. 다른 방이나 벽장이 보이는 열려진 출입구나 또는 밖으로 열려진 문 등 그림 그릴 장소를 선택한다. 예시된 그림을 참조한다.
3. 그림 그릴 장소 앞에 앉는다. 그림판/뷰파인더를 사용해 마음에 드는 구도

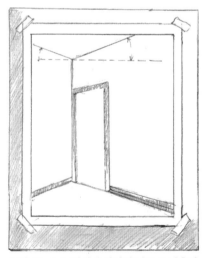

그림 20-9. 그림에서 천정의 각도를 맞춘다.

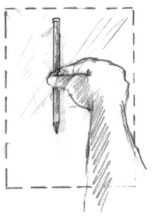

그림 20-10. 항상 각도와 비례를 가늠할 때는 그림판 위에서 한다.

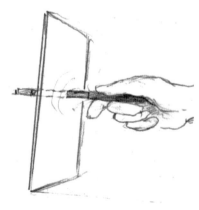

그림 20-11. 축소된 경계를 관측할 때 판을 "뚫고" 들어가면 안 된다는 것을 기억하자.

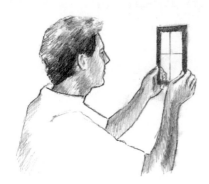

그림 20-12. 그림판/뷰파인더를 사용하여 그림의 구도를 잡는다(마치 사진의 구도를 잡는 것처럼).

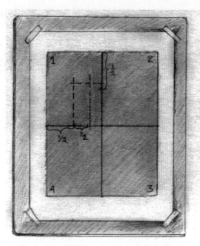

그림 20-13. 첫째로, 기본단위를 선택하고 이것을 그림 종이에 옮겨 그린다.

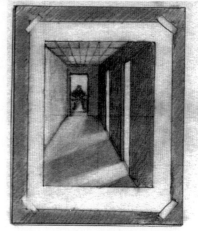

그림 20-14. 이젠 기본단위를 기준으로 모든 비례를 잡고 수직선과 수평선을 기준으로 모든 각도를 잡아 그림을 그려 나간다.

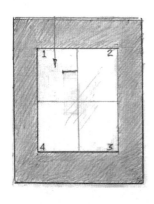

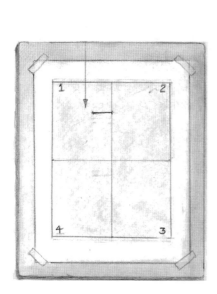

를 찾아본다. 그림 20-12 참조.

4. 그림판을 단단하게 잡고 기본단위를 선택한다. 나는 여러분에게 출입구의 형태를 권한다.

5. 플라스틱 그림판 위에 펠트촉 마커로 기본단위를 그린다. 원한다면 그림판 위에 예를 들면 천장이나 바닥의 각도 같은 기본 경계를 그린다. 이 선들은 아주 불안정하여 실패하기 쉬울 것이다. 여러분에게 꼭 필요한 것은 기본단위이다.

6. 기본단위를 여러분의 틀 안으로 옮겨 그린다. 그림 20-13 참조.

7. 관측 도구로 연필을 사용해 출입구의 각도와 비례, 그리고 주변의 벽과 바닥, 천장을 관측하기 시작한다. 모든 중요한 경계들인 출입구의 경계, 열린 문, 벽과 천장이 만나는 곳, 그리고 벽과 바닥이 만나는 곳의 경계들을 그려 넣는다. 특히 부착된 전등이나 화분 같은 작은 형태의 여백을 포함하여 어느 곳의 여백이든지 강조하는 것을 잊지 말자.

8. 만약 그림에서 어딘가 "잘 맞지 않아 보이는" 곳이 있다면, 다시 그림판을 잡고 그림판에 그려진 기본단위와 출입구 쪽을 일치시켜서 여러분이 그림판 위에서 관측한 각도와 비례가 맞는지 비교해 본다. 필요한 곳이 있으면 수정을 하고 그림을 마친다.

9. 원한다면 십자선을 지운다. 그림에 서명을 하고 날짜를 쓴다.

연습 뒤 소감:

여러분은 지금 많은 미술대학 학생들이 두려워하는 그림을 끝마쳤다. 각도와 비례를 측정하는 것은, 첫째로 어떻게 "관측하고" 그것을 어떻게 여러분 그림에 옮겨 그리는가를 배워야 하는 복잡한 기술이다. 한번 배우고 나면 기술은 자동이 되고, 여러분은 매 단계마다 어떻게 해야 하는지를 고민하지 않아도 된다.

모든 광범위한 기술은 그림에서 관측의 관계와 유사한 요소들을 가지고 있는 것 같다. 예를 들면 글쓰기에서 문법을 배우는 것과 운전을 할 때 도로 법규를 배우는 것, 뮤지컬에서 악보를 배우는 것, 장기에서 규칙을 배우는 것처럼, 이들 요소는 처음에는 어렵고 매우 복잡해 보이지만 나중에는 자동이 된다. 여러분이 정식 원근법에 대해 알고 싶다면《오른쪽 두뇌로 그림그리기》책의 본문이나 전통 있는 다른 여러 드로잉 책들에서 이에 대한 정통한 설명을 찾아 배울 수 있을 것이다. 정식 원근법은 처음엔 아주 배우기 어렵고 복잡한 것 같지만, 약식 원근법의 이론적 근거가 되고 있다. 그리고 내가 간간이 말했듯이 배움은 절대로 나쁘지 않다.

　　관계의 관측은 모든 그림과 모든 주제를 위해 필요하다. 왜냐하면 학생들이 너무 복잡하다고 해서 전혀 배우지 않거나 반쯤 배우다 말면 잘못된 그림을 어떻게 고쳐야 할지도 모르고 잘못 그리게 될 것이 분명하기 때문이다. 관계를 관측하는 것은 일단 배우고 나면 놀랍도록 재미있고 또 배울 만한 가치가 충분히 있다.

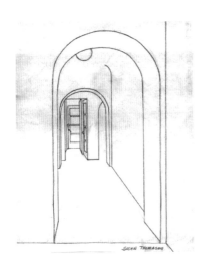

어느 학생의 사례

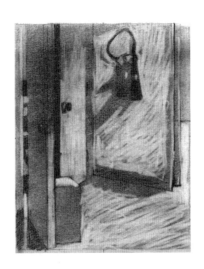

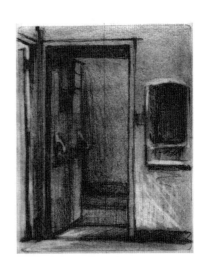

EXERCISE 21
실내의 구석 관측하기

준비물:

#2 연필, #4B 연필, 연필깎이, 지우개

그림판/뷰파인더

펠트촉 마커

바탕을 칠할 흑연 막대와 종이 수건

필요한 시간:

30-40분

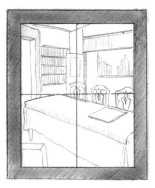

그레이스 케네디(Grace Kennedy)의 소묘

연습 목적:

이 연습에서는 침대나 소파, 탁자, 램프 그리고 커튼 등이 있는 복잡한 실내 구석을 선택하도록 한다. 아니면 조리대와 찬장, 부엌용품들이 있는 부엌 구석을 선택한다. 왜냐하면 이 주제들은 열린 출입구보다 훨씬 복잡하기 때문에, 이 연습은 여러분의 실력이 얼마나 향상되었는지를 보여 주는 좋은 방법이 된다. 그렇지만 추상미술과 비구상, 상상화에 대비되는 이런 사실적인 그림은 항상 같은 기술과 같은 노력을 필요로 한다는 것을 기억하자. 그림의 주제와 재료는 다양하다. 그러나 기본 기술은 동일하다.

지시 사항:

1. 인쇄된 틀이 있는 90쪽을 펼친다. 바탕을 칠한 다음, #2 연필로 살짝 십자선을 그린다.
2. 가구나 주방 조리대 또는 도마 등이 있는 장소를 선택한다.
3. 그림판/뷰파인더를 사용하여 구도를 잡는다. 기본단위를 선택하고 펠트촉 마커로 그림판 위에 기본단위를 그린다. 원한다면 여기에 몇 가지 주된 경계나 각도를 **신중하게** 그려 넣는다.
4. 바탕을 칠한 종이 위에 이것을 옮겨 그린다.
5. 연필로 관측하여 모든 각도와 비례를 점검한다. **모든 각도와 비례는 반드시 그림판 위에서 관측되어야 한다는 것을 기억하자.** 그림판을 눈과 여러분 앞에 있는 "모델" 사이의 보이지 않는 유리판이라고 생각하자(82쪽의 스케치 참조).
6. 마치 흥미진진한 톱니 퍼즐처럼 실내 구석의 이미지들을 맞춰 가면서 인접한 경계들을 그려 나간다. 그러면서 각 부분들의 이름을 기억하지 않도록 하고 여백을 강조하는 것을 잊지 말자.
7. 구석과 공간의 이미지들을 다 그린 다음, "실눈"으로 큰 빛과 그림자의 모양을 보도록 한다. 밝은 부분은 지워내고 어두운 부분은 더 칠한다. 가끔 뒤로 물러서서 잘못이 있는지를 살펴본다.
8. 원한다면 십자선을 지운다. 그림에 서명을 하고 날짜를 쓴다.

연습 뒤 소감:

지금 여러분이 배우고 있는 비례와 각도의 관계들을 관측하는 방법을 "약식 원근법"이라고 한다. 이는 지평선, 수렴선, 소실점 등을 필요로 하는 "정식 원근법"과 대비되는 것이다. 전문가들은 보통 두 가지에 다 숙련돼 있지만, 그림이나 소묘에서는 대체로 약식 원근법을 사용한다. 정식 원근법은 간단히 말해 너무 거추장스럽고, 요즘 예술가들에게는 불필요할 정도로 복잡하다. 그런데 약식 원근법은 잘만 숙달되면 놀랍도록 정확하다.

처음엔 많은 학생들이 이 약식 원근법도 아주 힘들어 하지만 곧 익숙해지고 제법 즐거워하기도 한다. 만약 친구가 여러분이 그린 실내 구석의 그림을 본다면 아마도 놀라면서 "어떻게 이걸 그렸지?"라고 물을 것이다. 그러면 여러분은 이렇게 대답할 것이다. "그냥 그렸지, 내가 그림에 재주가 좀 있는 모양이야." 친구에게는 이렇게 말할 수 있겠지만 과연 여러분은 정말 어떻게 그렸을까!

처음에 연습 3에서 그렸던 지도받기 이전의 그림을, 지금 막 끝낸 그림과 비교해 본다면 흥미로울 것이다. 나는 여러분이 자신의 향상에 기뻐할 것을 확신한다.

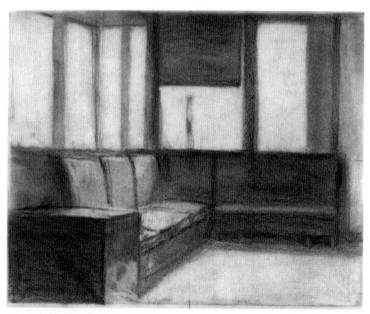

리즈베스 퍼민(Lizbeth Firmin)의 소묘

EXERCISE 22
무릎/발 그리기

준비물:

#2 연필, #4B 연필, 연필깎이, 지우개

그림판/뷰파인더

펠트촉 마커

필요한 시간:

20–30분

연습 목적:

각도와 비례의 관계를 관측하는 것은 단지 건물이나 실내를 그릴 때만이 아니라 모든 그림에서 필요한 일이다. 이 연습은 소묘의 첫 세 가지 기술인 경계, 공간, 관계를 보고 그리는 것을 위해 아주 좋은 훈련이다.

지시 사항:

1. 93쪽을 펼친다. 바탕을 칠하지 않은 채 그대로 그 위에 살짝 십자선을 그린다.
2. 그림판/뷰파인더를 사용해 신발을 신거나 신발을 벗은 발이거나, 아니면 한 발이나 두 발, 또는 자신의 무릎과 발을 선택한다.
3. 마커로 그림판/뷰파인더 위에 주된 여백과 경계를 그린다.
4. 연필을 사용해 십자선의 안내를 따라 주된 여백과 경계를 종이에 옮겨 그린다.
5. 그림판을 펠트촉 마커로 그린 그림을 볼 수 있을 만한 곳에 치워 둔다. 필요하다면 그림판을 점검하면서 한쪽 눈을 감은 채 자신의 평평해진 무릎과 발을 보며 그림을 완성시킨다. 무릎에서 발까지의 크기 변화는 놀라울 정

학생 샤롯 닥터(Charlotte Doctor)의 소묘

학생 밥 제인(Bob Jain)의 소묘

도인데 (무릎은 아주 크고, 발은 매우 작다.) 믿을 수 없겠지만 다시 확인해 보아도 단축된 원근법에서의 발의 크기는 정말로 작다! 만약 여러분이 **그 림판 위에서 평평해져 보이는 그대로의** 비례를 그렸다면, 그림을 마친 후에 는 그 비례들이 맞게 보일 것이다. (샤롯 닥터의 그림 참조.)

6. 그리면서 항상 여백을 확인하기 바란다. 예를 들어 구두끈은 주변의 여백 으로 그려질 때 정말 아름답게 보인다.
7. 원한다면 십자선을 지운다. 그림에 서명을 하고 날짜를 쓴다.

연습 뒤 소감:

이 연습은 학생들이 자신의 지각을 두 번 다시 의심하지 않고 받아들이게 되는 가장 좋은 방법 중 하나이다. 자신이 알고 있는 지식과 상반되는 관측을 받아 들이려면 많은 어려움이 있을 것이다. 나는 학생들이 각도와 비례를 관측할 때 거듭 의문을 갖는 것을 본다. 가끔 학생들이 "이럴 수가 없어!"라고 말하는 것 을 듣게 된다. 그리고 이 사실을 마침내 받아들일 때까지 거듭해서 관측한 것 을 점검하곤 한다. 그러나 의문을 품던 비례와 각도가 결국은 옳았다는 것을 알게 되면 다음번에는 좀 더 쉽게 관측한 것을 받아들이게 된다.

학생 어니스트 커크우드(Ernest Kirkwood)의 소묘

학생 로니 루이스(Lonnie Lewis)의 소묘

학생 조이스 캔필드(Joyce Canfield)의 소묘

EXERCISE 23
탁자 위의 책 정물 관측하기

준비물:

#2 연필, #4B 연필, 연필깎이, 지우개

그림판/뷰파인더

펠트촉 마커

바탕을 칠할 흑연 막대와 종이 수건

탁자 위에 펼쳐 놓을 몇 권의 책

필요한 시간:

약 30-40분

연습 목적:

여러분은 이미 책이 어떻게 생겼는지 알고 있기 때문에, 시각적으로 탁자 위에 납작하게 놓인 책을 그릴 때 나타나는 명백한 형태의 변화를 받아들이기가 힘들 것이다. 각도나 위치에 따라 그림판 위에 나타나는 책이 불가능할 정도로 짧아 보이거나 폭이 좁아 보일 것이다. 이 연습의 어려운 점은 **그림판 위에서 보여지는** 모습 그대로 탁자 위에 놓여 있는 책을 그리는 것이다. 그것은 정말 우리가 상상도 할 수 없었던 모양이다.

지시 사항:

1. 인쇄된 틀이 있는 97쪽을 펼친다. 엷게 바탕을 칠하고 그 위에 살짝 십자선을 그린다. 여러분은 아마도 96쪽의 그림을 모사하거나, 아니면 자신만의 책 정물화를 그릴 수도 있다.
2. 만약 96쪽의 그림을 모사하기로 했다면, 그림판을 그림 위에 놓고 기본단위를 정한다. 아마도 책들 중 하나가 기본단위가 될 것이다.
3. 펠트촉 마커를 사용해 그림판 위에 기본단위를 그린 다음, 다시 97쪽의 틀 위에 이 기본단위를 옮겨 그린다.
4. 여러분의 그림판을 치우고 톱니 퍼즐을 맞춰 나가는 것처럼 형태에서 인접한 공간으로 그림을 그려 나간다. 만약 여러분이 자신만의 정물인 책을 그린다면, 한쪽 눈을 감고 정물 대상을 평평하게 만들어야 한다는 것을 기억하자. 실눈을 뜨고 세부는 무시하면서 명암의 형태를 찾아본다.
5. 만약 "그림자"를 넣기 위해 빗살치기를 하고 싶다면, 미리 연습 37의 빗살치기를 위한 지시 사항을 참조할 수 있다.
6. 그림그리기가 끝나면 십자선을 지운다. 그림에 서명을 하고 날짜를 쓴다.

연습 뒤 소감:

책은 임의의 각도에서 보게 되면 모순된 형태를 이루고, 반드시 **그림판 위에서 본 대로** 그렸을 때 "올바르게" 보인다. 모순을 받아들이는 것은 그림을 배우는 데 가장 기본적인 지침이며, 또한 보편적 사고에서도 의미 있는 일이다.

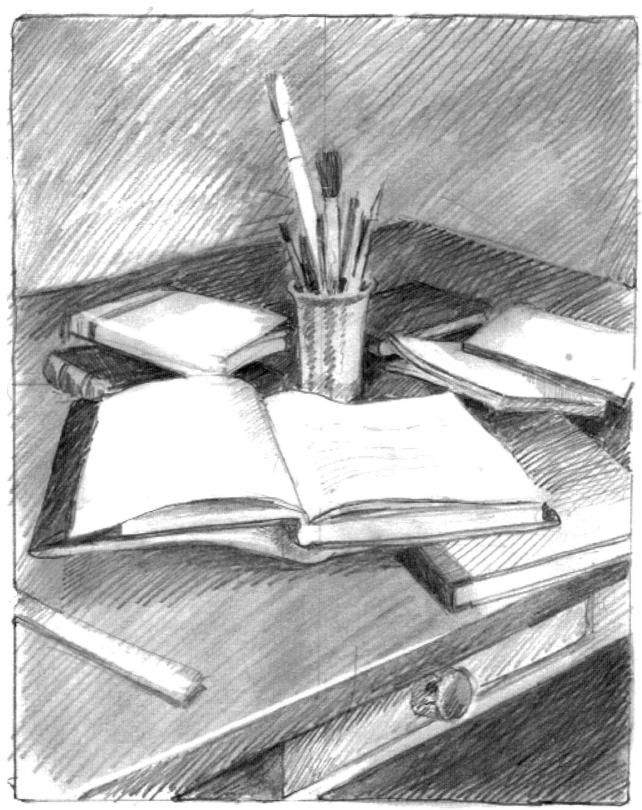

저자의 소묘

탁자 위의 책 원본 소묘를 위한 두 번째 틀

EXERCISE 24
타원형의 정물

준비물:

#2 연필, #4B 연필, 연필깎이, 지우개

그림판/뷰파인더

펠트촉 마커

정물 설치: 아침 식사가 차려진 식탁은 정물화의 좋은 대상이다, 또는 여러분은 차 주전자나 찻잔과 접시, 반쯤 물이 담긴 유리컵 등을 배치하고 싶을지도 모른다. 여러분의 타원 정물화를 위해 무엇이든 윗면과 아랫면이 원형인 것을 준비하면 된다.

필요한 시간:

30-40분

그림 24-1

연습 목적:

타원은 원을 살짝 수평으로 잡아 늘린 달걀 모양의 형태이다. 동전 같은 둥근형의 물건을 한쪽 눈을 감고 보면 그림판을 기울인 각도에서 보듯이 반드시 원으로 나타나지 않고 타원형으로 보인다(그림 24-1 참조). 그 각도를 더 기울이면 그 물체가 납작해져 보일 때까지 타원은 변한다. 이 "타원의 원근법"은 가끔 학생들을 당황하게 하는데, 왜냐하면 그림판 위에 보이는 형태는 우리가 알고 있는 원형과는 모순되기 때문이다.

타원형은 정물화나 풍경화, 건축과 관련된 그림 등에서 아주 중요한 역할을 한다. 이 연습에서는 타원에 중점을 두고 있다. 항상 문제의 해결은 단지 그림판에 보이는 대로 (한쪽 눈을 감고) 그리기만 하면 된다. 타원을 그리기 위해서는 100쪽의 프랑스 화가 앙리 마티스의 그림을 관찰하기 바란다. 이 그림은 네덜란드 화가 코르넬리스 데 헤임의 작품을 마티스 식으로 그린 것으로, 마티스가 **데 헤임의 정물화를 연구하기 위해 그린 그림**임을 주목해야 한다.

지시 사항:

1. 인쇄된 틀이 있는 101쪽을 펼친다. 원한다면 십자선을 그리기 전에 종이에 가볍게 바탕을 칠한다.
2. 몇 가지 정물을 설치한 다음, 그림판/뷰파인더를 사용해 구도를 잡는다.
3. 그림판/뷰파인더를 흔들리지 않게 잡고 기본단위를 선택한다(아마도 설치한 정물 중 하나일 것이다).
4. #4B 연필로 기본단위를 종이 위에 옮겨 그린다.
5. 여러분이 컵이나 유리잔, 그리고 접시의 꼭대기와 바닥의 타원을 그릴 때 한쪽 눈을 감는 것을 기억하자. 그것들을 형태로 보도록 하고, 더 좋은 것은 타원의 위와 아래를 **여백의 형태로 보는 것이다**.
6. 언제나 형태에서 인접 공간으로 그려 가면서 퍼즐처럼 맞춰 나간다. 예를 들어 여러분이 컵에서 시작했다면 컵 주변의 여백을 살펴본다. 이 공간은 다음 형태의 경계에 의해 한계가 정해질 것이다. 이 공간을 그린 다음에 다음 공간으로 이동한다.

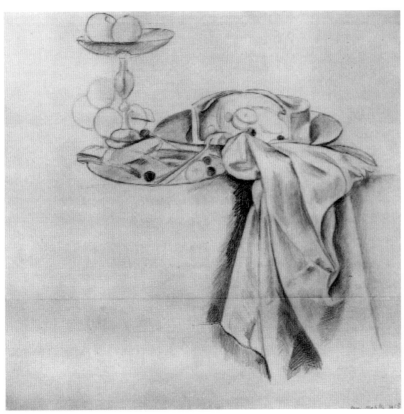

앙리 마티스(Henri Matisse), 〈데 헤임의 정물화 연구(Study for Still-life after de Heem)〉, 1915. 두 장의 종이 위에 흑연. 필라델피아 미술관. 루이스와 월터 아렌스버그(Louise and Walter Arensberg) 소장. 이 그림은 네덜란드 화가 코르넬리스 데 헤임(Cornelis de Heem, 1631-1695)의 그림을 마티스 식으로 그린 것이다.

7. 그리면서 "맞게 보이는지"를 살펴보기 위해 수시로 뒤로 물러서서 점검한다. 만약 잘못되었다면 그림판/뷰파인더를 잡고 한쪽 눈을 감은 다음, 뷰파인더 위의 기본단위와 실제 그 대상을 일치시켜서 문제가 되는 지점을 살펴본다. 그림판 위에서 본 것과 여러분이 그린 것을 비교해 본다. 만약 여러분이 그린 것이 그림판 위에서 본 것과 비교해서 맞지 않는다면 수정을 한다.

8. 형태에서 여백으로 움직이면서 기본단위와 정물들의 관계가 정확한지 확인하고 그림을 끝마친다.

9. 원한다면 십자선을 지운다. 그림에 서명을 하고 날짜를 쓴다.

연습 뒤 소감:

타원형 그림에서 생기는 대부분의 오류는 타원형의 끝을 너무 좁게 잡거나 타원형의 위쪽 곡선을 아래쪽 곡선보다 너무 크게 잡는 것이다. 이러한 오류는 그림 안의 형태를 아주 가까이에서 보는 것으로 피할 수 있다.

타원형을 그리는 것은 마음을 바꾸는 일로, 그림판에 보이는 대로의 타원형을 받아들이느냐에 따라 완전히 어렵거나 놀라울 만큼 쉬울 수 있다. 찻잔이나 받침, 컵의 바닥을 보는 것은 특히 어렵다. 왜냐하면 여러분은 대상의 바닥이 평평하고 그것이 평면 위에 놓여 있다는 것을 알기 때문이다. 일반적으로 초보자들은 컵이나 찻잔의 바닥을 직선으로 표시하는 경향이 있는데, 그 이유는 바닥의 타원을 생각하지 못하기 때문인 것 같다. 바닥 아래의 인접한 여백으로 전환시켜 그리는 것이 타원을 그리는 데 큰 도움이 될 것이다.

타원이 있는 자신의 정물화

EXERCISE 25

인물화에서 관계 관측하기

준비물:

#2 연필, #4B 연필, 목탄 연필,
연필깎이, 지우개

그림판/뷰파인더

펠트촉 마커

필요한 시간:

약 30분

연습 목적:

이 연습에서는 인물화에서 관측을 어떻게 사용하는가를 배우게 된다. 여러분은 볼티모어 대학 캠퍼스에 있는 모지스 자코브 에제키엘(Moses Jacob Ezekiel)의 조각 작품인 작가 에드거 앨런 포(Edgar Allen Poe)의 등신상을 그린 나의 스케치를 관찰하게 될 것이다. 포의 왼손이 위로 들려 있는데, 말하자면 포가 천상의 음악을 듣고 있는 것을 보여 주고자 하는 조각가의 의도를 나타내기 위함이다. 함께 있는 스케치는 내가 그림을 그리기 위해 관측한 도해이다. 이 연습에서 도해를 사용하여 사전트의 인물화를 모사하게 될 것이다(106쪽 참조).

지시 사항:

1. 104쪽에 포의 조각 작품 스케치와 도해가 있다. 도해에는 기본단위(머리의 길이)에 대한 비례 측정치와 관측선이 표시되어 있다. 관측선은 수직선과 수평선에 대한 각도와 여러 지점의 위치를 정해 준다.
2. 105쪽에 그릴 여러분의 그림을 위해 준비 작업으로, 잠시 각도와 비례를 어떻게 가늠하고 관측하는지 도해를 따라 이 두 스케치들을 연구하는 시간을 갖는다.

인물화 관측하기:

1. 이 연습을 위해 여러분은 미국 화가 존 싱어 사전트가 그린 〈뒷모습의 남자 누드〉를 모사할 것이다. 모사를 잘 하기 위해 도해를 사용해 보자. 먼저 106쪽의 사전트 그림을 펼친다.
2. #2 연필로 107쪽의 틀 안에 살짝 십자선을 그린다.
3. 그림판/뷰파인더를 사전트의 그림 위에 올려놓는다. 십자선이 이것을 모사하는 데 도움이 되어 줄 것이다.
4. 마커를 사용해 그림판/뷰파인더 위에 먼저 모델의 머리 위를, 그리고 다음엔 턱 아래를 표시한다. 이것이 여러분의 기본단위이다. #2 연필을 사용해 107쪽의 틀에 이 기본단위를 옮겨 그린다. 여러분이 그림을 시작하는 데 이

두 개의 표시만이 틀 안에서 필요하다. 여러분은 이 기본단위를 사용해 인물의 모든 각도와 비례를 관측할 것이다.

5. #4B 연필을 사용해 종이에 머리를 그리는데, 머리 주변의 여백을 사용하고, 머리와 십자선과의 관계에서 위치를 점검한다. 머리 전체와의 관계에서 얼굴의 크기에 주목한다.

6. #2 연필을 사용해 인물을 관측하기 시작한다.

 a. 이마에서 팔의 위쪽 윤곽 부분으로 관측선을 떨어뜨려 본다.

 b. 팔꿈치까지의 팔 길이를 관측한다. 연필로 기본단위를 측정하고 다음엔 팔의 경계를 측정한다. 팔 윗부분까지의 길이의 비례(자신의 "1"인 기본단위와의 비율)는 1:2⅛+(1/2보다 조금 더)이다. 이 측정은 항상 근사치이다.

 c. 여백을 사용해 앞가슴을 그린 다음 팔의 윗부분을 그린다.

 d. 머리 뒤에서부터 등의 가장 튀어나온 곡선 부분까지의 관측선을 떨어뜨린다. 비례가 1:1½임을 관찰한다.

 e. 등 위쪽의 가장 튀어나온 부분의 곡선으로부터 허리선으로 관측선을 그어서 수직선과의 각도를 정한다. 등의 윤곽선을 그린다.

 f. 계속해서 관측선을 그어서 각도를 정하고, 기본단위를 기준으로 비례를 결정한다. 형태를 가늠하는 데 도움이 되는 여백을 사용하는 것을 잊지 말자.

 g. 여러분이 가볍게 인물 스케치를 그려 넣었으면 목탄 연필로 형태와 빛과 그림자의 위치를 표현한 후 그림을 마친다.

연습 뒤 소감:

여러분이 지금 경험한 관측 과정은 어쩌면 지루할지도 모른다. 그러나 모든 새로운 기술을 배우는 과정은 처음에는 느리다는 것을 기억하자. 앞서 얘기했듯이 이것은 문법처럼, 배우기에는 어려운 과제이지만 일단 배우고 나면 자동으로 되고 필수적이게 된다. 관측하기는 내가 볼 때 그림의 "문법"이라고 할 수 있을 것이다. 지금 이것을 배우게 되면 그림을 그릴 때 발생하는 절망적인 오류들을 방지할 수 있다. 나를 믿어라. 관측은 곧 민첩하게 자동으로 될 것이고, 쉽고 즐거워질 것이다.

축하한다! 이제 여러분은 그림의 다섯 가지 기본 기술인 경계의 지각, 공간의 지각, 각도와 비례에 대한 관계의 지각, 명암의 지각, 그리고 "사물의 실재성" 즉 이미지의 본질인 **형태**의 지각을 모두 사용하고 있다.

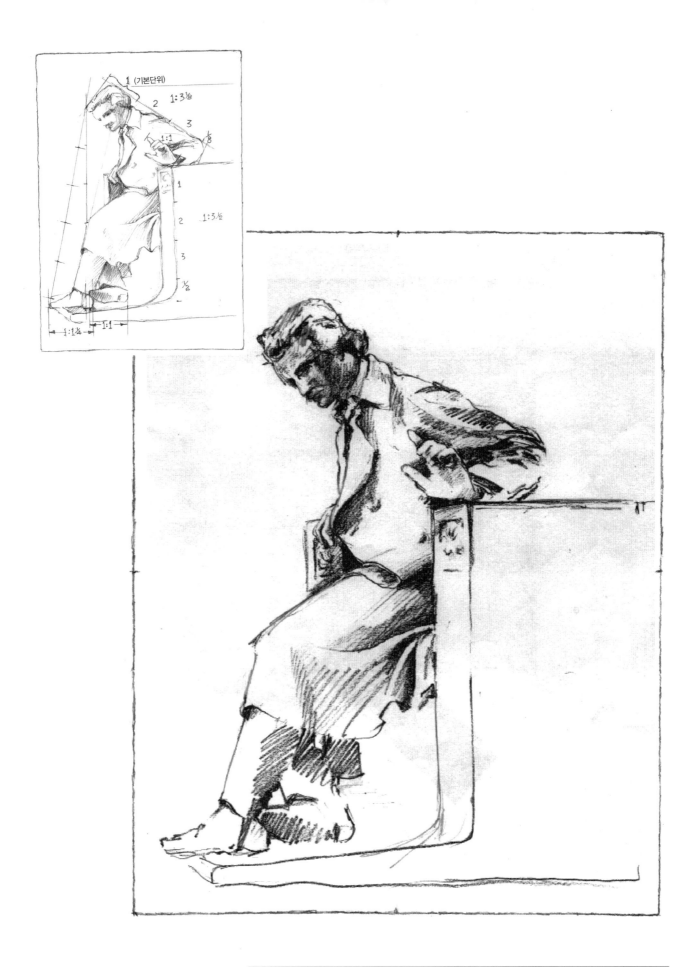

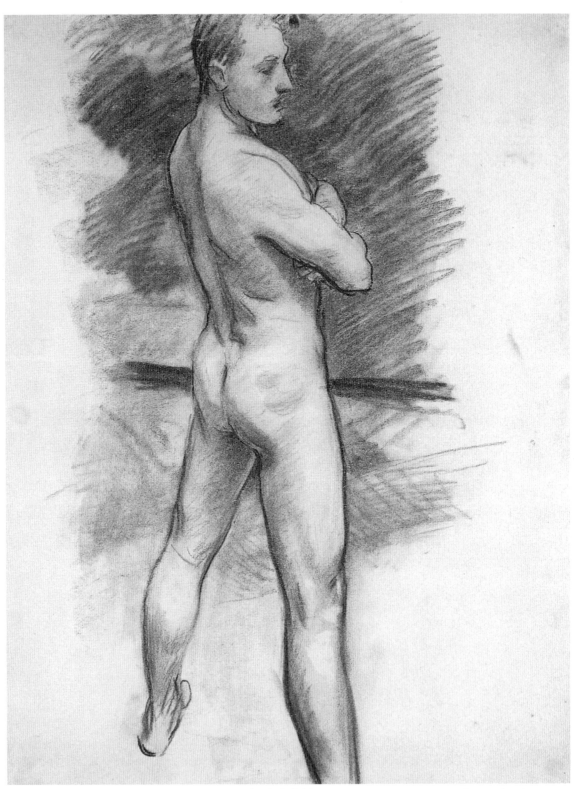

존 싱어 사전트(John Singer Sargent, 1856-1925), 〈뒷모습의 남자 누드(Standing Male Nude Seen from Behind)〉, 1890-1915년경. 흰 종이 위에 목탄, 62.3×47.5cm. 하버드 미술관/포그 박물관, 프란시스 오몬드(Francis Ormond) 부인 기증. 영상부ⓒ하버드 대학 동문 및 총장

EXERCISE 26

옆얼굴에서 머리의 비례

준비물:

#2 연필, #4B 연필, 연필깎이, 지우개

옆얼굴의 비례 도해

옆얼굴의 빈 도해

참고: 이 연습을 위해 5분 정도 모델을 서 줄 사람을 구한다.

필요한 시간:

약 20분

학생 톰 넬슨(Tom Nelson)의 소묘. 이 그림은 얼굴이 전체 머리에서 얼마나 작은 비례를 차지하고 있는지를 분명하게 보여 준다.

연습 목적:

사람의 머리 비례는 정확하게 보기가 아주 어렵다. 나는 그림에서 지각 훈련을 받은 사람만이, 지각하는 것을 어렵게 만드는 두뇌 과정을 피해갈 수 있다고 감히 말하려 한다. 그 이유는 확실치 않지만, 훈련받지 않은 사람은 머리 전체에서 얼굴의 크기를 실제보다 더 크게 지각한다. 얼굴은 "중요한 부분"이고, 그래서 실제보다 확연히 더 크게 보인다. 이번 연습은 정확한 비례를 보게 해 주는 데 있다.

지시 사항:

1. 옆얼굴에서 머리의 비례를 보여 주는 도해가 있는 110쪽과 머리 일부의 비례 도해가 있는 111쪽을 펼친다.
2. 도해된 비례를 참고하여 109쪽 초상화 세 장의 비례를 점검한다.
3. 이제, 조심스럽게 그리는 과정을 기억하면서, 111쪽에 있는 부분적으로 그려진 도해 위에 110쪽의 인쇄된 도해에 나와 있는 비례대로 옮겨 그린다.
4. 측정을 할 수 있는 모델을 구한다. 모델에게 5분 정도 측면으로 앉아 있도록 한다. 모델의 머리와 얼굴을 주의깊게 살펴본다. 연필을 사용해 도해에 나타난 모든 비례를 측정한다. 이 때 "눈높이에서 턱까지의 길이는 **눈높이에서 머리 정수리까지의 길이와 같다**"는 것에, 그리고 "눈높이에서 턱까지는 **눈꼬리에서 귀 뒤까지의 거리와 같다**"는 것에 주의를 기울인다. 보다시피 이 비례는 이등변삼각형을 이루기 때문에 기억하기 쉽다. 이것은 옆얼굴 초상화를 성공적으로 그리게 해 주는 두 가지 열쇠이다.
5. 이 비례들을 기억해 둔다. 이것들은 아주 유용하며 초상화에서 많은 오류를 막아 줄 수 있다.

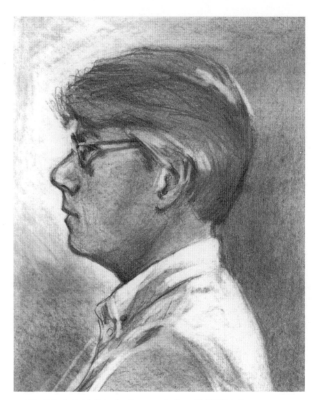

교사 리즈베스 퍼민(Lisbeth Firmin)이 그린 옆얼굴 소묘

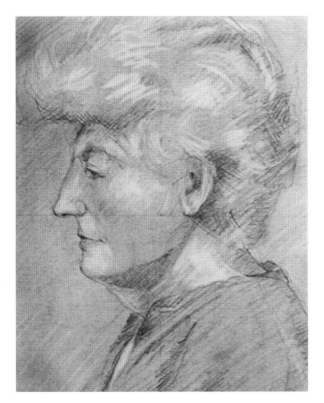

더글라스 리터(Douglas Litter)가 그린 옆얼굴 소묘

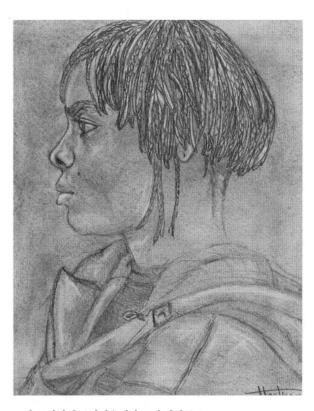

교사 브라이언 보마이슬러가 그린 옆얼굴 소묘

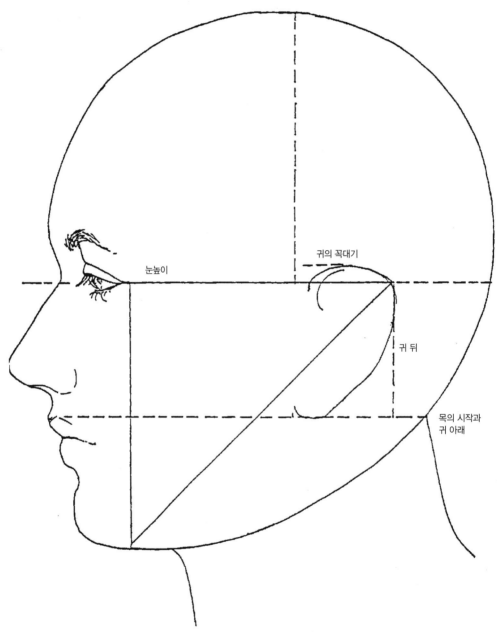

귀의 꼭대기

눈높이

귀 뒤

목의 시작과
귀 아래

옆얼굴 도해: 일반적인 머리의 비례와 귀의 위치

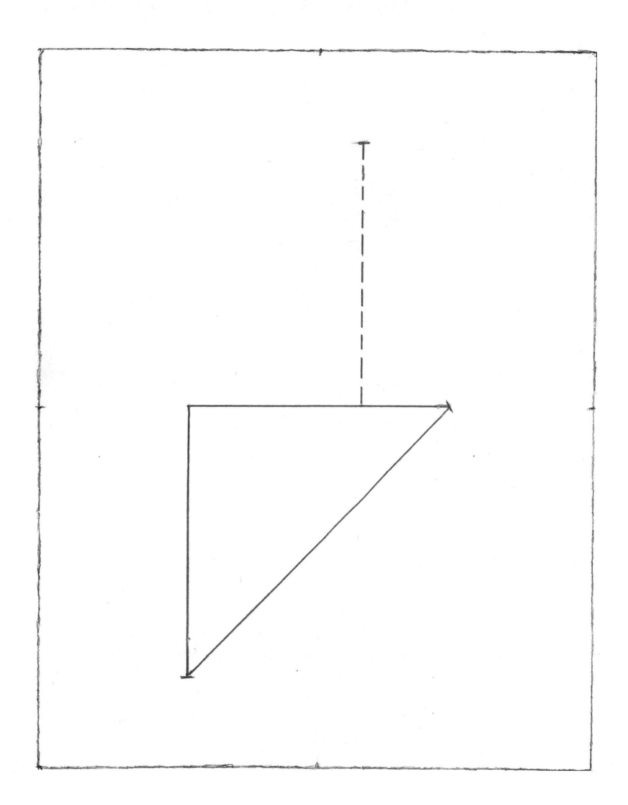

EXERCISE 27

대가의 옆얼굴 초상화 모사하기

준비물:

#2 연필, #4B 연필, 연필깎이, 지우개
그림판/뷰파인더

필요한 시간:

20-30분

연습 목적:

미국 화가 존 싱어 사전트가 1883년에 그린 이 아름다운 그림 〈피에르 고트로 부인(Mme. Pierre Gautreau)〉(〈X 부인〉으로도 알려짐)은 경계, 공간, 관계 들을 보고 그리는 데 완벽한 훈련이 될 것이다. 그리고 특히 옆얼굴에서 머리의 비례를 잘 배울 수 있을 것이다.

지시 사항:

1. 114쪽과 115쪽에 사전트 그림의 복사본과 함께 여러분이 복제 그림을 그릴 인쇄된 틀이 있다.
2. 113쪽에는 관측선과 비례와 여백을 표시한 도해가 있다. 관측선은 각도의 지침이 되고, 여백은 윤곽선을 볼 때 도움을 준다.
3. #2 연필을 사용해 틀 안에 살짝 십자선을 그린다.
4. 그림판/뷰파인더를 직접 사전트의 복제 그림 위에 놓고 십자선이 옆얼굴 초상화의 어느 위치에 닿는지 주목한다(도해를 다시 확인한다).
5. 기본단위를 선택한다. 나는 전체 그림 안의 다른 모든 비례들 중에서 코의 길이(가장 안쪽 곡선에서부터 가장 튀어나온 끝까지)를 추천한다. 예를 들면, 코의 길이와 이마의 비례는 1:1½이다. 하나는 가장 안쪽에 있는 곡선에, 또 하나는 코의 끝에, 두 개의 점을 표시한다.
6. #2 연필을 사용해 이 기본단위의 두 점을 비어 있는 틀 안에 옮겨 그린다.
7. 도해에 표시된 순서대로, 다음의 단계를 따라 그리도록 제안한다.
 1. 오른쪽 위의 4등분 지점 어디에서 머리선과 이마가 만나는지 살펴본다. 기본단위를 사용하여 위치 측정을 재확인한다. 이 지점을 표시하고, 이마의 곡선을 그리기 위해 이마 앞의 여백을 사용한다.
 2. 기본단위를 표시할 때 여러분은 코끝의 위치를 정했다. 십자선을 기준으로 위치를 재확인한다.
 3. 코/이마 앞쪽 여백의 형태를 그린다. 경계를 공유하는 개념을 상기한다.
 4. 사전트의 그림에서 선이 코끝과 턱 끝을 지난다고 상상을 하자. 가볍게 관측선을 종이에 그리고 수직선에 대비시켜 각도를 점검한다. 코끝에

서 턱 끝까지의 길이를 여러분의 기본단위에 비교해 본다. 이 비례는 1:1⅓이다. 관측선에 이 턱 끝을 표시한다.

5. 여러분의 관측선에 의해 결정된 여백의 형태를 그린다. 이것은 여러분에게 윗입술의 모양과 아랫입술, 턱을 만들어 줄 것이다.

6. 십자선과의 관계에서 턱/목의 가장 안쪽의 곡선을 찾아본다. 이 지점을 여러분의 그림에 표시한다.

7. 턱과 목이 만든 여백의 형태를 본다. 이 형태를 그린다.

8. 십자선과의 관계에 따라 머리 뒷부분의 위치를 잡고 이 경계를 그린다.

9. 귀 뒤의 위치를 잡고 (이등변삼각형을 떠올리면서) 귀를 그린다.

10. 목 뒤의 위치를 잡고 이 경계를 그린다.

11. 여러분의 기본단위에 비해 눈이 얼마나 작은지 관찰한다. 코의 가장 안쪽 곡선과의 관계에서 눈의 위치를 잡고 그린다.

12. 눈과의 관계에서 눈썹을 그리고, 눈썹 밑의 여백을 그리는 것으로 눈썹의 곡선을 점검한다.

13. 눈과의 관계에서 입의 크기를 관찰하고 입을 그린다.

14. 십자선과의 관계에서 귀의 위치를 잡고 귀의 길이를 기본단위의 길이와 비교해 본다. 놀랍게도 비율은 1:1⅓이다. 귀를 그리고 귀 뒤의 여백을 확인한다.

15. 머리와 머리카락의 형태를 그린다.

16. 그림그리기가 끝나면 그림에 서명을 하고 날짜를 쓴다. 그리고 "사전트 모사 (After Sargent)"라고 쓴다.

연습 뒤 소감:

만약 여러분이 연필이나 손가락으로 사전트의 그림을 관측을 해 본다면, 이목구비로 채워진 얼굴이 전체 머리에 비해 얼마나 작은지 알 수 있을 것이다. 여러분이 사람 머리의 비례를 처음으로 자세히 본다면 관계들은 정말 놀랍다.

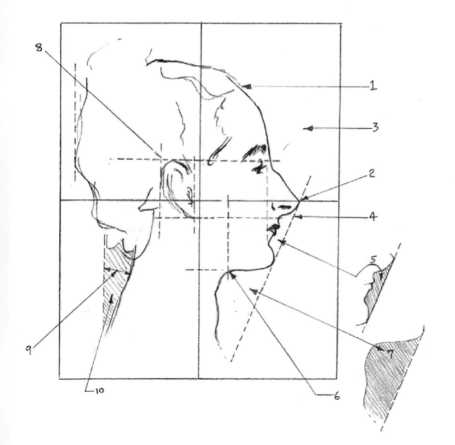

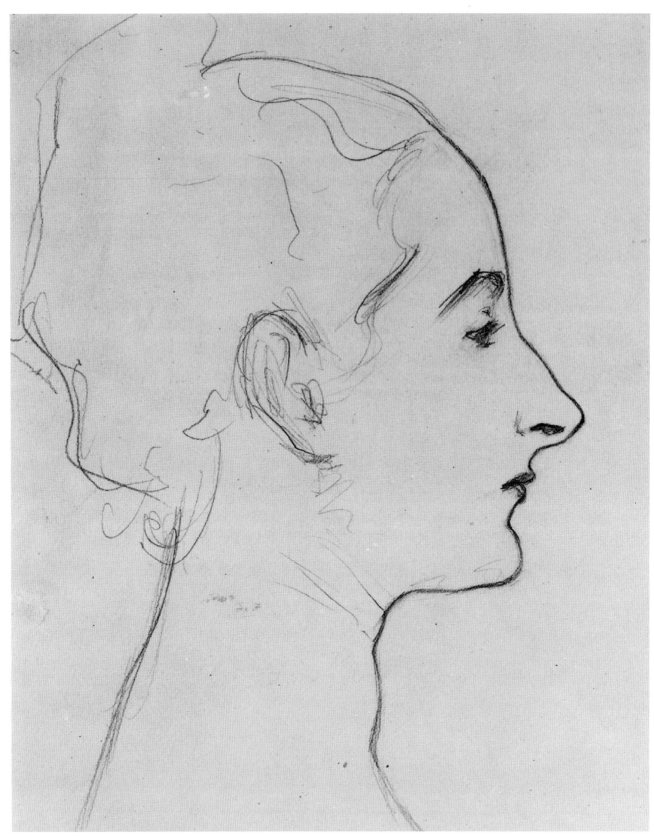

존 싱어 사전트, 〈X 부인(Madame X)〉. 흰 종이 위에 흑연.
메트로폴리탄 미술관, 프란시스 오몬드(Francis Ormond)와 에밀리
사전트(Emily Sargent) 기증, 1931년(31.43.3)

EXERCISE 28

옆얼굴 초상화 그리기

준비물:

#2 연필, #4B 연필, 연필깎이, 지우개

그림판/뷰파인더

펠트촉 마커

흑연 막대와 바탕칠을 위한 종이 수건

참고: 이 연습에서는 30-60분 정도 포즈를 취해 줄 수 있는 모델이 있어야 한다(모델은 휴식과 함께 책을 읽거나 텔레비전을 볼 수도 있다).

필요한 시간:

약 1시간

연습 목적:

여러분은 존 싱어 사전트의 2차원적 그림을 모사하며 옆얼굴 비례에 대해 배웠다. 다음 단계는 모델을 세워 실물의 옆얼굴을 그리는 것이다. 실물을 그리는 것은 언제나 흥미로운 일이고 그래서 더욱 만족스럽다.

지시 사항:

1. 인쇄된 틀이 있는 118쪽을 펼친다.
2. 바탕을 칠하고 그 위에 살짝 십자선을 그린다.
3. 모델을 옆으로 앉게 하고 여러분은 모델과 근거리에 앉는다. (약 120-150cm 정도 거리를 두는 것이 적당하다.) 그림 28-1 참조.
4. 그림판/뷰파인더를 사용해 모델의 머리와 목, 어깨 등이 그림판 경계 안에 들어가도록 구도를 잡는다. 그림 28-2 참조.
5. 기본단위를 정한다. 나는 눈높이선과 턱 사이를 제안한다. 펠트촉 마커로 이 기본단위를 그림판/뷰파인더에 표시를 한다. 모델의 눈높이와 턱 밑, 두 곳을 표시하는 것만으로 기본단위를 정하기에 충분하다. 여러분은 머리의 윤곽선을 그리고 싶을지 모른다. 그러나 선은 떨린다는 것을 알아야 한다. 그림 28-2, 그림 28-3 참조.
6. 다음은 여러분의 틀 안에 기본단위를 가늠하는 두 지점을 표시한다. 그림 28-4 참조.

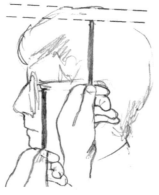

그림 28-1. 옆얼굴 초상화 준비

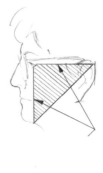

연습 26에서 배운 비례를 확인하기 바란다.

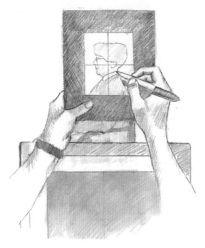

그림 28-2. 그림판과 펠트촉 마커를 사용해
초상화의 구도를 잡는다.

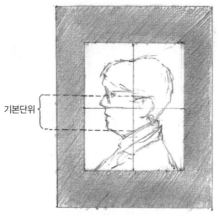

그림 28-3. 기본단위를 선택한다.

기본단위

그림 28-4. 기본단위를 종이에 옮겨 그린다.

기본단위

7. 이마, 코, 입술, 턱 앞쪽의 **여백** 그리기로 옆얼굴을 그리기 시작한다. 그림 28-5, 그림 28-6 참조.
8. 이제 연습 27의 지시 사항 7의 4에서 15까지를 따라서 한다.
9. 원한다면 머리 주변의 바탕을 지워도 좋다. 이것은 머리의 큰 형태와 전체 머리와 얼굴과의 관계를 보는 데 큰 도움이 될 것이다.
10. 그림에서 모델의 머리카락을 크게 하이라이트 부분과 그림자 부분으로 볼 수 있도록 실눈을 뜬다. **상징적인 머리카락─반복되는 평행선이나 굽실거리는 선으로─을 그리지 않도록 한다.** 머리카락의 모양은 형태다. 그림에서 이 형태에 초점을 맞춘다.
11. 머리를 받쳐 주고, 어느 정도 모델의 옷을 나타내 주는 목과 어깨를 포함하는 것을 명심한다.
12. 그림그리기가 끝나면 십자선을 지운다. 그림에 서명을 하고 날짜를 쓴다. 추가로 모델의 이름을 적는다.

연습 뒤 소감:

모델은 두세 차례 고쳐 앉게 하는 것이 바람직하고, 모델이 앉을 때마다 여러분은 경계와 공간, 그리고 관계를 수정하게 될 것이다. 더러는 연필 선 굵기의 변화 때문에 갑자기 닮은 모습이 되기도 한다. 이 순간을 놓치지 말자. 이것이야말로 정말로 만족스러운 일이다.

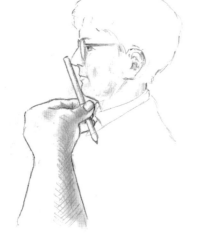

그림 28-5. 한쪽 눈을 감고 코끝에서
턱까지의 각도를 점검한다.

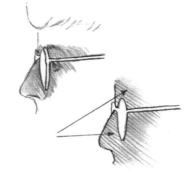

그림 28-6. 안경 주변의 여백을 그린다.

EXERCISE 29
미국 국기가 있는 정물

준비물:

목탄 연필과 바탕칠을 위한 종이 수건

지우개

그림판/뷰파인더

펠트촉 마커

미국 국기 한 장 (없으면 줄무늬
수건이나 셔츠)

필요한 시간:

30-40분

연습 목적:

지금까지는 소묘 기술에서 세 가지 요소인 경계, 공간, 관계에 초점을 두었다. 이 연습은 정물화로 돌아가서 세 가지 위와 같은 기술을 강조하되, 미국 국기라는 다른 주제를 사용한다.

미국인들에게 미국 국기의 줄무늬는 곧고 같은 너비이며, 별들은 똑같은 모양이라는 인식이 깊이 박혀 있다. 이 점을 "알기" 때문에 미국 국기를 그릴 때 그것이 접혀져서 교차하는 줄의 지각을 받아들이기가 쉽지 않다. 똑같이 받아들이기 어려운 지각은, 천에 물결 모양으로 변화되어 생겨난 줄의 넓이와 접혀진 모양에 따라 다르게 나타나는 다양한 별들의 모양이다. 이러한 이유로 미국 국기는 시각 정보의 추측 없이 그림판 위에 보이는 대로 그리는 것을 훈련하기에 아주 좋은 대상이다. 나란히 걸려 있는 여러 나라의 국기들도 이 연습에 유용할 것이다.

지시 사항:

1. 인쇄된 틀이 있는 121쪽을 펼친다.
2. 목탄 연필로 종이에 아주 엷게 바탕을 칠하고, 종이 수건으로 문질러 바탕을 부드럽게 만든다. 목탄 연필로 살짝 십자선을 그린다.
3. 줄무늬가 엇갈리게 보이도록 미국 국기를 탁자 위에 놓거나 국기봉에 비스듬히 매달거나 의자에 걸쳐 놓는다.

학생이 그린 지도받기 이전의 미국 국기 소묘 지도받은 이후의 미국 국기 소묘

4. 그림판/뷰파인더를 이용해 그림의 구도를 잡는다. 기본단위—아마도 별들의 바탕 넓이—를 선택하고, 그림판 위에 펠트촉 마커로 기본단위를 그린다.

5. 기본단위를 바탕이 칠해진 종이에 옮겨 그린다. 목탄 연필로 별들의 바탕 경계를 표시하고 그림을 시작한다.

6. 그림판 위에 나타나는 줄무늬의 각도를 연필을 사용해 관측한다. 각도는 항상 "그림판 위에서" 수직선과 수평선과의 관계로 정해진다. 만약 자신의 관측에 확신이 없다면, 그림판을 잡고 판의 수직과 수평의 경계와 십자선과의 관계로 점검해 본다.

7. 만약 국기의 천에 주름이 있다면, 한쪽 눈을 감고 변화되어 나타나는 줄무늬의 폭을 관찰한다(첨부한 그림 참조). 보이는 대로 이 줄무늬 폭의 변화를 그린다.

8. 국기의 별들이 원근의 효과 때문에 변형돼 나타나는 것에 주목한다. 별들은 거의 비대칭으로 보일 것이고, 아마도 상당히 변형돼 나타날 것이다. 그렇지만 그림판에 나타나는 대로 별을 그리도록 한다.

9. 완성된 그림에 서명을 하고 날짜를 쓴다.

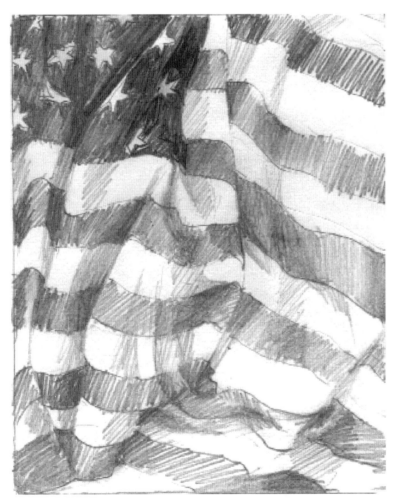

저자의 소묘

연습 뒤 소감:

가끔 겉으로 보기에 가장 단순한 주제가 그림에서 가장 좋은 학습 도구가 되기도 한다. 사실 국기도 그렇다. 이 그림은 처음엔 어려워 보이지만, 일단 한번 그림판 위에 보이는 그대로를 받아들이면 아주 쉽다. 이것을 배우는 것은 아주 중요한 학습이다. 그림은 일단 "사물은 이래야 한다."라는 고정관념에서 벗어나 그림판 위에 나타나는 대로, 지각을 그대로 받아들이면 아주 쉬운 일이다.

　다음 연습은 네 번째 기술인 빛과 그림자를 보는 것에 초점을 맞추었다. 관측이라는 어려운 고비를 넘기고 나면 그림그리기의 즐거움을 다시 찾게 될 것이다. 왜냐하면 빛과 그림자는 형태의 3차원성을 나타내는 요소이고, 가끔 학생들의 말대로 "정말 진짜같이 보이게 하는" 강력한 요소이기 때문이다.

EXERCISE 30

위에서 조명한 달걀 그리기

준비물:

#2 연필, #4B 연필, 지우개

그림판/뷰파인더

펠트촉 마커

하얀 달걀이나 종이 팩에 담긴 달걀

흰 종이

램프 또는 스포트라이트

필요한 시간:

약 25분

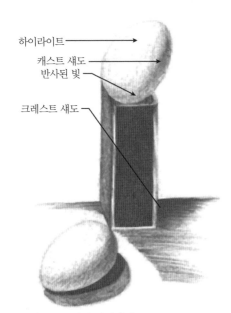

하이라이트 ——

캐스트 섀도
반사된 빛

크레스트 섀도

그림 30-1. 학생 엘리자베스
아놀드(Elizabeth Arnold)의 소묘

연습 목적:

이번 연습에서는 소묘 기술의 세 가지 요소인 경계, 공간, 관계의 지각을 향상시키고 네 번째 기술인 빛과 그림자의 지각에 초점을 두고 특별한 수업을 할 것이다. 여러분은 가상의 형태이거나 실재의 형태로서 빛과 그림자라는 형태의 경계를 보게 될 것이며, 그림 전체와 서로의 관계 안에서 빛과 그림자의 형태를 보게 될 것이다.

빛과 그림자는 보통 일상적인 의식 상태에서는 지각되지 않는다. 우리는 빛과 그림자를 무의식 상태에서 접한다. 다시 말해 빛과 그림자는 우리에게 사물의 모양을 알게 해 주지만, 일반적으로는 이런 정신적 과정을 깨닫지 못한다. 여하튼 그림에서는 의식 상태에서 그림자를 봐야 한다. 그것은 매우 아름답고 그것을 보고 그리는 것은 엄청나게 만족스러운 일이다. 그림 30-1 참조.

전통적인 미술 지도 방법에서는 명암을 네 부분으로 나눈다. 이것들을 모두 빛의 논리라고 하며, 여기에는 하이라이트, 캐스트 섀도, 반사된 빛, 크레스트 섀도가 있다. 그림 30-1, 그림 30-2, 그림 30-3 참조.

일반적으로, 한 개의 광원에서 나오는 빛과 그림자

— **하이라이트**(Highlights): 그림에서 가장 밝은 빛
— **캐스트 섀도**(Cast shadows): 그림에서 가장 어두운 그림자
— **반사된 빛**(Reflected lights): 하이라이트만큼 밝지 않은 빛
— **크레스트 섀도**(Crest shadows): 가장 어두운 그림자만큼은 어둡지 않은 어두운 그림자

참고: 가장 밝은 부분은 흰 종이의 흰색 그 자체이다. 가장 어두운 부분은 여러분의 연필이 만들 수 있는 가장 어둡게 칠한 곳이다.

이 연습에서 여러분은 상자 속의 달걀을 그리게 될 것이다. 왜냐하면 빛의 논리는 특별히 둥근 형태에서 잘 나타나기 때문에, 위에서 조명한 달걀은 네 가지 성격의 빛의 논리를 보여 주는 데 효과적이다.

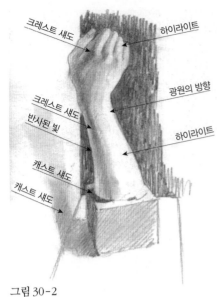

크레스트 섀도
하이라이트
크레스트 섀도
광원의 방향
반사된 빛
하이라이트
캐스트 섀도
캐스트 섀도

그림 30-2

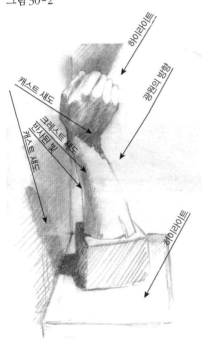

하이라이트
캐스트 섀도
광원의 방향
크레스트 섀도
반사된 빛
캐스트 섀도
하이라이트

그림 30-3. 위쪽 두 개의 그림은 광원이 이동하면서 변화하는 빛과 그림자를 보여 준다. 그림 30-2, 그림 30-3, 그림 30-4에서 빛은 어디로부터 오는가?

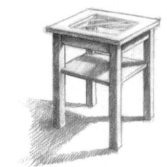

그림 30-4. 캐스트 섀도는 때로 흥미로운 모양을 이룬다.

지시 사항:

1. 124쪽을 펼치고, 첨부된 상자 속의 달걀을 그린 그림을 네 가지 빛의 논리의 측면 — 하이라이트, 캐스트 섀도, 반사된 빛, 그리고 크레스트 섀도—에서 관찰하기 바란다. 빛은 달걀 상자에서 부드럽게 튀어 올라 달걀의 한 쪽을 비추고, 반사된 빛을 만든다. 하이라이트와 반사된 빛 사이에서 달걀의 가장 바깥쪽 면의 옆으로 흘러서 크레스트 섀도를 만드는 것을 관찰한다.

2. 124쪽을 펼치고 인쇄된 틀 안에 상자 속의 달걀 그림을 모사하기를 제안한다.

3. 흑연 막대로 틀 안에 옅은 회색으로 바탕을 만든다. 문질러서 부드러운 색조를 만든다. 목탄 연필로 살짝 십자선을 그린다.

4. 그림판/뷰파인더를 사용해 기본단위를 정하고 펠트촉 마커로 표시한다. 달걀의 폭이나 달걀 상자의 어느 부분이거나 다 좋다.

5. 기본단위를 틀 안에 옮겨 그린다.

6. 이제 주된 경계와 공간, 달걀의 관계들, 달걀 상자, 그리고 그것들의 그림자를 그린다. 달걀 주변의 여백이나 어두운 그림자는 여러분이 형태를 정확하게 보는 데에 도움이 될 것이다.

7. 실눈을 뜨고 정물의 **가장 밝은 부분**과 **가장 어두운 부분**을 찾아본다. 달걀의 하이라이트 부분은 지워 내고 가장 어두운 그림자를 목탄 연필로 칠한다.

8. 조심스럽게 달걀 위의 크레스트 섀도와 반사된 빛을 관찰한다. 지우개와 연필을 사용해 반사된 빛은 살짝 밝게 하고 달걀에서 보이는 크레스트 섀도 부위에 적절한 색조로 살짝 어둡게 칠한다.

9. 조심스럽게 십자선을 지운다. 그림에 서명을 하고 날짜를 쓴다.

10. 125쪽은 달걀만이든 상자에 담긴 달걀이든, 여러분이 달걀에 명암을 그리도록 비워 두었다. 달걀만이거나 또는 사과나 복숭아 같은 몇 가지 과일로 간단한 정물을 흰 종이 위에 배치하고, 광원을 설치한다. 그림판/뷰파인더를 사용해 구도를 잡고 125쪽의 틀 안에 적절하게 그린다. 기본단위를 정하고 그림을 계속 그려 나간다.

연습 뒤 소감:

다른 무엇보다 학생들은 어떻게 그림에 "그림자"를 넣어서 자신의 그림이 3차원의 모양으로 보이게 하는지를 알고 싶어 한다. 명암(한 부분을 다른 부분과 비교한 밝고 어두움)의 아주 미묘한 차이를 볼 수 있는 능력이 바로 이것을 달성할 수 있는 열쇠이다. 이 연습에서 배운 네 가지 빛의 측면은 여러분이 무엇을 찾고자 하는지를 알고 이것을 의식 상태로 가져오게 해서 명암의 차이를 보는 데 도움이 될 것이다. 한번 이 빛의 네 가지 측면을 볼 수 있게 되면, 그때부터 여러분의 그림도 훨씬 빛나게 될 것이다. 특히 크레스트 섀도는 "원형"이나 3차원의 효과를 높여 준다.

저자의 소묘: 세 개의 갈색 달걀

자신이 그린 위에서 조명한 달걀 그림

EXERCISE 31

빛과 그림자에서의
찰리 채플린

준비물:

#2 연필, 목탄 연필, 지우개
그림판/뷰파인더
펠트촉 마커

필요한 시간:

20-30분

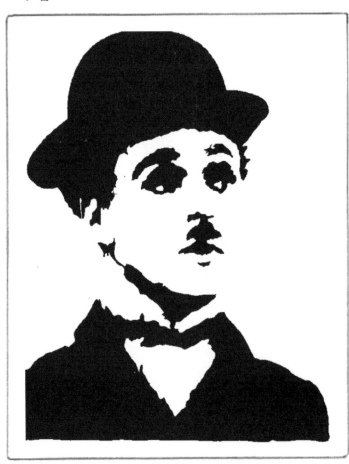

찰리 채플린(Charlie Chaplin, 1889-1977), 프레드 하추크(Fred Hartsook)
사진. 국제 초상화 갤러리(International Portrait Gallery)

연습 목적:

경계, 공간, 관계의 연습을 통해 여러분은 일련의 작은 변화를 판별할 수 있는 능력을 길렀고, 경계, 공간, 각도와 비례의 세밀한 부분까지 보고 그릴 수 있는 자신감을 가지게 되었다. 네 번째 기술인 명암의 지각으로 어느 정도 초점이 전환되었다.

　인간 두뇌의 시각 체계는 불확실한 암시로부터 결여된 정보를 시각화—마음의 눈으로 보는 것—할 수 있다. 그림에서 이 뜻은 여러분이 보는 이에게 그림의 주제에 대해 적당한 암시를 주었을 때, 보는 사람은 결여된 부분을 **상상**하고, 그 과정을 대단히 즐기는 것처럼 보인다는 것이다. 이 연습에서 여러분이 그리게 될 찰리 채플린의 사진은 빛과 그림자가 세부를 모호하게 만드는, 그래서 보는 사람들에게 결여된 부분을 상상하게 만드는 좋은 예이다.

지시 사항:

1. #2 연필로 여러분의 틀과 여기에 있는 찰리 채플린의 사진 위에 **아주 살짝** 십자선을 그린다.
2. 기본단위를 정하고 목탄 연필로 이것을 종이에 옮겨 그린다. 모자챙의 폭은 좋은 기본단위가 될 것이다.
3. 십자선과 기본단위를 사용하는 것을 길잡이로 채플린 주변의 여백 모양에 주의를 기울이면서 안쪽의 여백뿐 아니라 검은 모양의 주요 경계도 그려 나간다. 어쩌면 그리는 동안 그림을 거꾸로 돌려놓는 것이 도움이 될 수도 있다.

4. 채플린 얼굴의 오른쪽 윤곽이 확정되지 않았다는 점과 인물에서 세부가 아주 조금밖에 없다는 것에 주목한다. 여기에 세부를 더 그리는 것은 금지한다. 그리는 동안 얼굴의 이름은 절대로 말하지 않고 단지 눈에 보이는 대로만 그리면 된다.

5. 목탄 연필을 사용하거나, 보다 강렬한 효과를 위해 펠트촉 마커를 사용해 그림을 마친다. (종이 밑에 3-4장의 종이를 더 깔아서 마커의 잉크가 새어 나가지 않도록 한다.) 가장 중요한 점은 절대로 지나치게 그리지 않는 것이다. 없는 것은 절대로 추가하지 않는다. 이 강력한 기법의 연습을 위해 보다 거친 빛과 그림자의 예들을 더 찾아보자.

6. 그림그리기가 끝나면 십자선을 지운다. 서명을 하고 날짜를 쓴 뒤, "하추크의 찰리 채플린 사진 모사"라고 쓴다.

연습 뒤 소감:

빛과 그림자 그림에서 빛의 모양과 그림자 모양은 실재 형태로 생각할 수도 있고 여백으로 생각할 수도 있다. 만약 여러분이 그림자를 실재 형태로 생각하고 그린다면 자동으로 빛을 여백으로 그리게 되는 것이다. 만약 자신의 그림 어딘가에 문제가 있다면, 채플린의 원래 사진과 자신이 그린 채플린의 그림에서 처음에는 밝은 부분의 모양과 그 다음엔 어두운 부분의 모양을 비교해 본다. 어느 것이든 사진에서 보는 것과 잘 맞지 않는다면 수정해 나간다. (만약 여러분이 마커펜을 사용했다면 새로운 종이에 다시 그린다.)

빛과 그림자 그림에서 성공의 비결은 그것을 보는 이에게 나머지를 상상하게 만드는 일이다. 앞에서 말한 것처럼 이것은 보는 이에게 커다란 즐거움을 주어서, 그들은 그림을 살펴볼 기회를 준 것에 감사할 것이다. 지나치게 세부를 그려서 즐거운 놀이를 빼앗지 말자.

EXERCISE 32

정면 얼굴에서 머리의 비례

준비물:

#2 연필, #4B 연필, 연필깎이, 지우개

필요한 시간:

약 15분

연습 목적:

연습 26에서 옆얼굴의 머리 비례를 배웠다. 다음 도전은 정면 얼굴의 초상화를 그리는 일로, 네 번째 기술인 명암의 지각이 혼합된 것이다. 정면 얼굴의 일반적인 비례를 배우는 이 연습은 초상화를 그릴 때 도움이 된다. 이 비례를 배우는 것은 지도받지 않고는 매우 어려워 보이기 때문이다. 자주 부딪치게 되는 오류는 머리 전체에 비해 얼굴을 확대해서 그린다는 점에 있다. 얼굴을 그릴 때 끊임없이 일어나는 이러한 문제를 피하기 위해 정확한 비례를 기억하고 보는 연습을 하는 일은 반드시 필요하다.

지시 사항:

1. 정면 얼굴의 도해와 비어 있는 얼굴의 도판이 있는 129쪽을 펼친다.
2. 아주 주의 깊게 그리는 과정을 기억하면서 얼굴의 윤곽을 그린 다음 빈 도판 안에 얼굴의 비례를 그린다. 적어도 한 번은 주된 지점을 기억하기 위해 도해로 돌아간다. 특별히 다음의 사항을 기억하자.
 a. 눈높이에서 턱까지의 길이는 눈높이에서 머리 꼭대기까지의 길이와 같다. (머리카락의 두께는 위쪽의 비례에 포함되었다는 것을 참고한다.)
 b. 눈 사이의 공간은 한쪽 눈의 너비와 같다.
3. 거울을 보면서 자기 얼굴의 모든 비례를 점검해 본다. 연필로 얼굴의 가장 기준이 되는 부분의 비례를 측정한다. 가능하면 여러분을 위해 모델을 서 줄 사람을 구하고, 직접 연필로 모델 얼굴의 비례를 측정하면서 다시 점검한다.

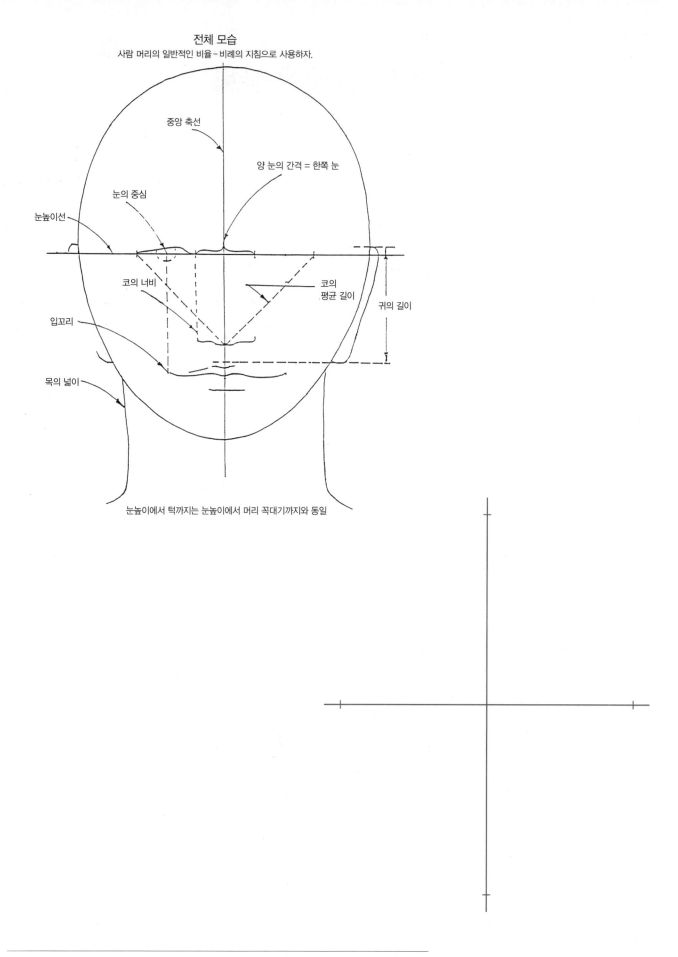

전체 모습
사람 머리의 일반적인 비율 – 비례의 지침으로 사용하자.

중앙 축선

양 눈의 간격 = 한쪽 눈

눈의 중심

눈높이선

코의 너비

코의 평균 길이

귀의 길이

입꼬리

목의 넓이

눈높이에서 턱까지는 눈높이에서 머리 꼭대기까지와 동일

EXERCISE 33

정면 얼굴 초상화

준비물:

바탕을 만들 목탄과 종이 수건

목탄 연필과 지우개

그림판/뷰파인더

필요한 시간:

약 30분

연습 목적:

이 연습에서는 목탄을 사용해 역시 목탄으로 그린 피카소의 자화상을 모사하게 된다. 여러분은 머리의 비례를 그리는 능력이 향상될 뿐만 아니라, 목탄을 사용해 명암의 단계인 하이라이트, 캐스트 섀도, 크레스트 섀도, 그리고 반사된 빛을 만들어 가는 능력도 향상될 것이다.

초상화에서는 경계, 공간, 관계, 빛과 그림자에 관해 분명한 구별을 해야 한다. 그림을 그리기 전에 132쪽의 피카소 〈자화상〉의 머리 비례와 연습 32의 도해에서 본 일반적인 머리의 비례를 비교해 본다. 여러분은 미세한 차이를 발견할 것이다. 예를 들면, 피카소는 그의 왼쪽 눈을 오른쪽 눈보다 살짝 아래로 그렸다. 입은 오른쪽으로 더 벌어져 있고, 귀는 오른쪽이 좀 위에 있다. 여러분이 이러한 섬세한 시각적 차이를 만들고 보이는 대로의 지각을 그린다면 피카소와 닮아가게 될 것이다.

지시 사항:

1. 워크북 132쪽의 피카소 〈자화상〉의 복제본(1899-1900년, 바르셀로나)을 펼친다. 133쪽은 원본과 거의 똑같은 비례의 틀이다.
2. 종이에 목탄으로 가볍게 바탕을 칠하고, 종이 수건을 문질러 부드러운 바탕을 만든다. 목탄 연필로 살짝 십자선을 그리고, 원한다면 복제본 위에도 십자선을 살짝 그린다. 만약 십자선을 그리기 위해 복제본 위에 그림판/뷰파인더를 직접 올려놓는 것이 좋다면 그렇게 해도 좋다.
3. 기본단위를 선택한다. 눈높이에서 턱까지의 길이, 코의 길이, 양 눈의 간격 등 어느 것이든 여러분이 좋아하는 것을 기본단위로 선택한다. 바탕이 된 종이 위에 십자선을 기준으로 위치를 잡고, 기본단위를 옮겨 그린다.
4. 십자선의 안내에 따라 바탕이 된 종이에 목탄 연필로 머리를 그려 나간다. 얼굴이나 머리의 큰 형태부터 시작해도 된다.
5. 여러분이 그리는 모든 비례를 점검한다. 전체 얼굴 도해의 비례를 아주 가깝게 일치시켰다고 하더라도 거기엔 약간의 차이가 있음을 발견할 것이다. 이러한 차이에 주의를 기울이면서 자신이 보는 대로 따라 그린다.

6. 머리 주변 여백의 형태를 이용한다. 예를 들면 복제본 왼쪽의 어두운 부분은 턱, 귀, 그리고 머리의 모양을 여러분에게 명확히 보여 줄 것이다. 목탄 연필로 이 여백들을 어둡게 칠한다.

7. 눈동자를 그리기보다 눈의 흰자위를 내부의 여백으로 사용해 그리도록 한다. 이것은 여러분이 눈동자의 위치를 정확하게 자리 잡는 데 도움이 될 것이다.

8. 일단 여러분이 얼굴의 주요 모습을 그린 다음, 밝은 부분은 지워 내고 그림자 부분은 어둡게 칠해 나간다. 실눈을 뜨고 코와 관자놀이, 그리고 셔츠의 가장 밝은 부분(하이라이트)을 보도록 한다. 코의 옆, 눈썹 아래, 광대뼈, 윗입술, 그리고 턱의 어두운 그림자를 칠한다. 오른쪽 턱의 반사된 빛을 부드럽게 지워 내고 오른쪽 광대뼈와 턱의 어두운 그림자를 칠한다. 절대로 그림에 보이는 것 이상의 세부를 더 그리지 않도록 한다.

9. 그림그리기가 끝나면 조심스럽게 십자선을 지운다. "피카소 모작(After Picasso)"이라고 표시하고 서명을 하고 날짜를 쓴다. 목탄은 쉽게 번지기 때문에 여러분은 그림 위에 목탄용 픽사티브(정착제)를 뿌리고 싶을 테지만 픽사티브를 뿌리면 그림의 느낌이 조금 달라질 수 있다는 점을 알아두기 바란다.

연습 뒤 소감:

이 연습에서는 목탄을 소묘의 재료로 사용해 머리의 정확한 비례를 보고 그리는 것과 경계, 공간, 관계, 명암을 보고 그리는 기본적인 네 가지 기법을 배우게 했다.

찰리 채플린의 소묘에는 흑백 두 가지 명암만 있었다. 피카소의 소묘에서는 아주 밝음, 밝음, 약간 어두움, 어두움과 같이 명암의 폭이 넓어졌다. 다시 말해서 하이라이트, 캐스트 섀도, 반사된 빛, 크레스트 섀도 등 네 부분으로 나눠서 보고 그릴 수 있도록 했다. 이것은 모두 앞으로 여러분이 자화상에 도전하기 위한 사전 준비이다.

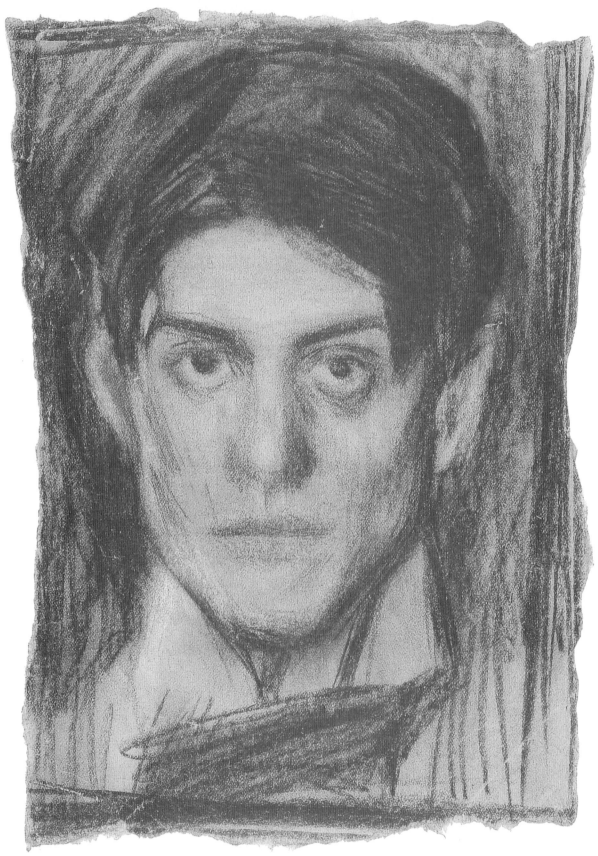

파블로 피카소(Pablo Picasso, 1881-1973), 〈자화상〉, 바르셀로나, 종이에 목탄, 1899-1900.
바르셀로나 피카소 미술관. ©2002 파블로 피카소 자산/예술저작권협회(ARS), 뉴욕

EXERCISE **34**

빛과 그림자로 자화상 그리기

준비물:

#2 연필, #4B 연필, 연필깎이, 지우개

약 15×21cm 크기의 작은 거울, 또는 벽거울을 사용해도 무방

펠트촉 마커

수정을 위한 물휴지

바탕칠을 위한 흑연 막대와 종이 수건

참고: 거실 램프나 여러분 머리의 한쪽 면을 비출 부착식 램프

필요한 시간:

1–2시간

연습 목적:

자화상은 흔히들 가장 어려운 작업이라고 말하지만 실은 다른 종류의 소묘보다 더 어렵지도 아주 다르지도 않다. 모든 소묘는 동일하게 여러분이 배워 온 기본 기술의 요소인 경계, 공간, 관계, 명암을 보는 것을 필요로 한다. 내 생각에 정말로 문제가 되는 것은 유년 시절부터 사람의 얼굴에 대해 상징들을 만들어 기억 속에 깊이 간직하고 있다는 점이다. 이러한 상징체계를 벗어나기는 사실 어려운 일이다. 더구나 우리는 과거 모습의 기억뿐만 아니라 현재 자신의 모습에 대한 생각(긍정, 부정 모두)을 가지고 있는데, 이것들은 우리의 지각에 영향을 줄 수 있다.

사실적인 그림에서의 성공적인 해결 방법은 하나를 다른 것과의 관계로 점검해 가면서 보이는 그대로 그리는 것뿐이다. 자화상을 그릴 때 주목할 점은 구도를 강화시키고 공간과 형태를 통일시키기 위해 항상 여백을 보고 그려야 한다는 것이다.

지시 사항:

1. 인쇄된 틀이 있는 138쪽을 펼친다. 흑연 막대와 종이 수건을 사용해 중간 정도 어둡게 바탕을 만든다. #2 연필로 틀 안에 살짝 십자선을 그린다.
2. 거울 앞에 앉는다. 만약 거울이 문이나 큰 벽에 부착되어 있다면 펠트촉 마커로 약 15×21cm 크기의 틀을 거울 위에 그린다. 다음은 그 틀 안에 십자선을 그린다. 자신의 자화상을 그릴 때는 이 거울이 바로 그림판/뷰파인더가 되고, 거울은 여러분의 이미지를 평평하게 만든다. 그림 34-1 참조. 여러분이 작은 거울을 사용한다면 벽에 테이프로 고정시키고 여러분의 얼굴과 목이 보이도록 자리를 잡는다.
3. 거울을 보며 다양한 모습을 취하면서 거울 안에서 그림의 구도를 잡아본다. 기본단위를 정한다. 아마도 눈높이와 턱의 두 지점이 아닐지. 그림 34-2 참조.
4. #2 연필을 사용해 이 두 지점의 기본단위를 138쪽에 있는 틀 안으로 옮겨 그린다. 이것이 여러분의 틀 안에 머리의 크기를 너무 작거나 크지 않도록

그림 34-1

그림 34-2

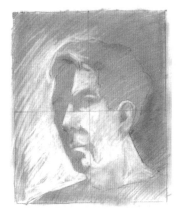

그림 34-3

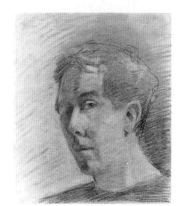

그림 34-4

정확히 잡아내게 해 줄 것이다. 이제 얼굴과 머리의 주된 윤곽과 공간을 가볍게 스케치한다. 얼굴의 세밀한 부분까지 그릴 필요는 없다. 더러는 채플린의 사진처럼, 보는 이들에게 나머지 부분을 상상하게 해 줌으로써 여러분 그림의 가장 좋은 부분이 되게 할 수도 있다.

5. 이제 얼굴의 밝은 부분과 그림자의 모양을 보도록 한다. 주로 지우개를 사용해 커다란 밝은 부분의 모양부터 지워 나가기 시작한다. 그림 34-3 참조. 예를 들면, 여러분은 아마도 머리 주변의 여백부터 지워 나가기 시작할 것이다. 반대로 여러분은 피카소의 자화상에서처럼 여백을 어둡게 칠할 수도 있다. 머리의 형태를 설정하는 것은 여러분에게 얼굴의 모습을 상상하게 해 줄 것이다.

6. 실눈을 뜨고 거울 속의 이미지에서 가장 밝은 부분인 하이라이트와 가장 어두운 부분인 캐스트 섀도를 찾아본다. 하이라이트는 지워 내고 캐스트 섀도는 #4B 연필로 어둡게 칠한다.

7. 다시 실눈을 뜨고 반사된 빛의 영역을 찾아본다. 반사된 빛은 예를 들면 밝은 색 셔츠나 블라우스로부터 턱이나 턱 아래 부분에 반사되어 생기는 빛이다. 반사된 빛은 지우개로 가볍게 지워 준다.

8. 다시 실눈을 뜨고 크레스트 섀도를 찾아본다. 더러 턱이나 입 주변, 광대뼈와 코의 주변에서 발견된다.

9. 눈의 흰자위 부분을 여백으로 사용해 눈동자의 위치를 정확하게 잡는다. 여러분은 아마도 흰자위 부분이 하이라이트가 아니라는 것을 발견하게 될 것이다. 가장 밝은 색과 가장 어두운 색의 톤을 참고하여 흰자위를 지워내고 눈동자를 검게 한다.

10. 머리카락에서 하이라이트를 찾아보고 발견하게 되면 지워 낸다. 이것이 머리카락의 성질과 모양을 형성하게 된다.

11. 얼굴의 모습을 그려 가면서 특히 그림자 부분에서는 보는 사람들의 상상을 위해 세부적인 부분을 남겨 두자. 그림 34-4 참조.

12. 그림그리기가 끝나면 그림에 서명을 하고 날짜를 쓴다.

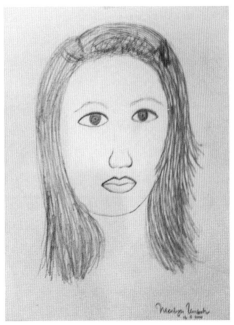

메릴린 움보(Merilyn Umboh)
지도받기 이전, 2010년 8월 8일

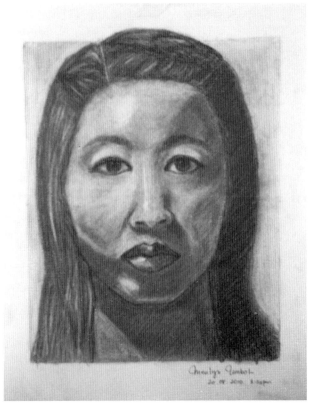

메릴린 움보
이후, 2010년 8월 12일

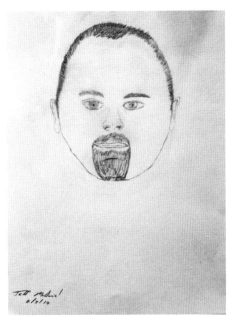

제프 맥다니엘(Jeff McDaniel)
지도받기 이전, 2010년 6월 3일

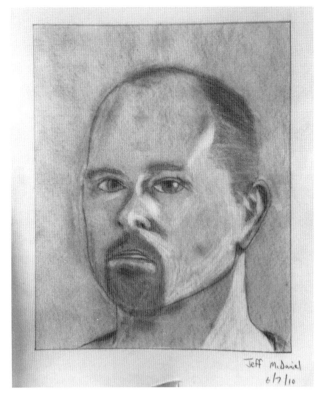

제프 맥다니엘
이후, 2010년 6월 7일

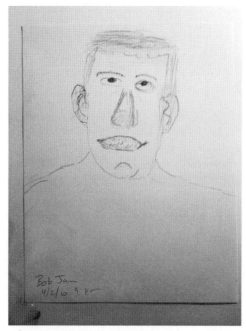

밥 제인(Bob Jain)
지도받기 이전, 2010년 4월 2일

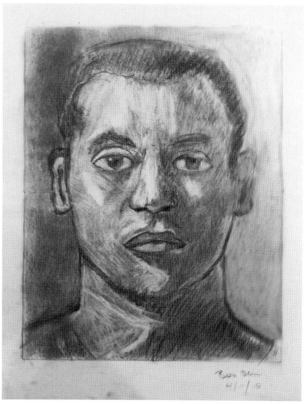

밥 제인
이후, 2010년 4월 10일

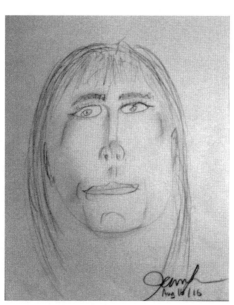

제니퍼 맥린(Jennifer McLean)
지도받기 이전, 2010년 8월 19일

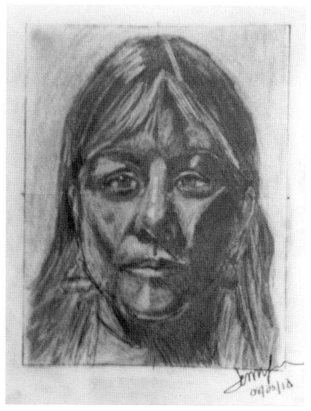

제니퍼 맥린
이후, 2010년 8월 23일

연습 뒤 소감:

여러분이 지도받기 이전의 자화상과 지금의 자화상을 비교해 본다면 재미있을 것이다. 나는 여러분이 비교해 보고 분명히 기뻐하리라고 확신한다. 예전에 나의 학생 중 하나가 자신이 지도받기 전에 그린 그림을 진짜 알아보지 못한 적이 있었다. 왜냐하면 자신의 기량이 아주 많이 향상되었기 때문이다.

이 두 그림을 비교해 보면서 첫 그림 이후 여러분은 무엇을 배웠고 어떻게 배운 것이 새로운 자화상에 나타났는지 생각해 보기 바란다. 종종 학생들은 자신들이 처음 그린 그림에서 어릴 때 기억된 상징들을 발견한다. 특히 큰 얼굴과 이목구비에서 기억된 상징들이 분명히 나타난다. 두 자화상을 보며 "눈높이에서 턱까지와 눈높이에서 머리 꼭대기까지가 동일한 길이"인지 측정해 보는 것은 여러분에게 흥미로운 일일 것이다.

지도받기 이전의 자화상에서 흔히 나타나는 두 번째 특징은 표현의 평범함과 무표정이다. 반대로 지도받은 이후의 작품은 매우 강렬하고 더러는 심각하기도 하다. 그리고 언제나 생동감이 있다.

자신의 그림을 비평하고 똑같이 닮기를 바라지만 **자화상은 사진이 아니라는 것**을 깨달아야 한다. 다음에 여러분이 그리는 자화상은 자신의 다른 면을 보여 줄 것이며, 그 다음에 그리는 자화상에는 그와 또 다른 면이 나타날 것이다. 만약 여러분이 같은 작가—예를 들어 렘브란트나 반 고흐 등—의 자화상 연작을 보게 된다면 그것들은 하나하나 놀랄 만큼 다르게 보일 것이다. 각각의 자화상이 누구를 그린 것인지는 알아볼 수 있지만 그려진 이미지들은 모두 다른 분위기이거나 다른 관점에서 그려진 것임을 알 수 있다.

그림은 사진이 아니라는 것을 기억하자. 같은 작가이자 강사인 브라이언 보마이슬러(Brian Bomeisler)가 그린 이 자화상들에서도 하나하나가 매우 다른 것을 보여 준다. 닮은 초상화이면서도 그 설정이나 느낌이 달라진다.

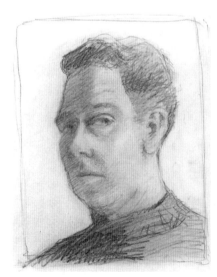
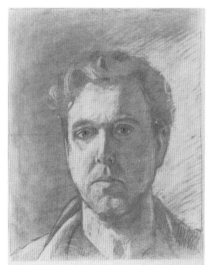

"형태의 지각"에 대한 해설과 정의

형태라는 단어의 문자적 의미는 "모양"이다. 이 말은 일련의 구성 요소들, 사고들, 지각들의 총체를 나타내기 위해 만들어졌다. 그러나 총체는 부분의 합보다 큰 의미를 나타낸다. 형태의 지각은 그림에서 다섯 번째 기술의 요소이다. 이미지는 그것을 그린 재료나 그것이 표현하고자 하는 주제나 그리고 또 다른 지각의 요소인 경계, 공간, 관계, 명암 등을 넘어서 더 많은 것들을 담은 것이다. 모든 것을 아우르는 이미지는 그 자체의 의미와 목적을 가지고 있다. 즉, 그것이 자화상이든 단순한 꽃 한 송이든 달걀이나 누군가의 손이든 상관없이 그 대상의 고유한 성격을 표현하는 것이다. 고대 불교 철학인 선(禪, Zen)의 용어로 형태는 "사물의 객관적 실재성", 사물의 본질적인 성질인 "실재 그 자체"를 말한다.

이 책에서는 소묘의 기본적인 네 가지 기술인 경계, 공간, 관계, 명암을 직접적으로 그리고 자세하게 가르쳤다. 그런데 다섯 번째 기술인 형태의 지각은 이름을 말하거나 설명하거나 지적할 수는 있지만, 직접 가르칠 수는 없다. 그것은 여러분이 잠시 속도를 늦추고 그리는 데 필요한 전체나 부분에 관심을 집중하여 어떤 것을 인식했을 때에만 나타나는 심미적 경험이기 때문이다. 나는 여러분이 어느 날 갑자기 자신이 그린 꽃이 얼마나 복잡하고 아름다운지 느끼고 또는 여러분이 누군가의 옆얼굴 초상화를 그리면서 대상의 아름다움에 놀란 체험을 통해 이미 "형태"를 경험했을 것으로 확신한다.

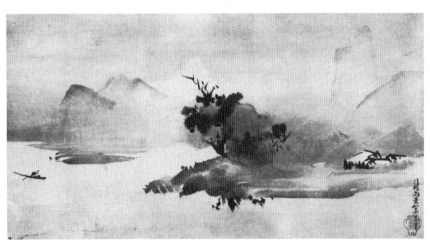

엘즈워스 켈리(Ellsworth Kelly, 1923~), 〈사과들(Apples)〉, 종이에 연필, 1949. 뉴욕 현대미술관(존 S. 뉴베리 교환 기증)

나는 형태의 지각이 미학의 용어인 "미적 감응"과 일치한다고 생각한다. 미학은 아름다움을 연구하는 철학의 한 분파이다. 미적 감응은 갑자기 어떤 것의 아름다움을 보게 되었을 때 일어난다. 그것이 어떤 아이디어이든지, 문제에 대한 멋진 해결책이든지, 친숙한 것을 새롭게 발견하는 것이든지 상관없다. 이러한 형태의 지각은 그림에서의 가장 큰 기쁨 중 하나이다. 일단 이러한 체험을 경험한 예술가는 그것을 다시, 또다시 체험하기 바란다. 그러면서 형태의 지각은 여러분에게 그림을 계속 그리게 한다.

호쿄 쇼케이(Hokkyo Shokei, 1628-1717), 〈피어오르는 안개(Mist Rising)〉, "호쿄 쇼케이, 86세 때 작품", 카노(Kanö) 학교. 종이에 잉크로 그린 풍경화. 비글로우(Bigelow) 회화 미술관 소장, 보스톤

이번 장에서 나는 여러분에게 여러 가지 새롭고 다양한 연습과 주제와 재료와 기법을 제시할 것이다. 여러분이 앞으로 그리게 될 모든 그림에서 형태의 지각을 통해 미적 감응을 체험하기를 바란다.

EXERCISE 35

잉크와 붓 사용하기

준비물:

소묘용 인디아 잉크 또는 갈색 필기용 잉크

#2 연필, 연필깎이, 지우개

#7 또는 #8 수채화용 붓

잉크와 물을 섞을 접시

붓을 빨 깨끗한 물병, 종이 수건 또는 깨끗한 걸레

잉크가 뒷장에 배어나오지 못하도록 받쳐줄 두터운 종이나 알루미늄 포일

필요한 시간:

약 20분

학생 브렌다 샌더스(Brenda Sanders)의 붓과 잉크 소묘

연습 목적:

이번 연습에서는 잉크와 붓을 사용해 보도록 한다. 이 재료는 지우거나 다시 고칠 수 없기 때문에 처음에는 겁을 먹게 된다. 이 그림은 처음엔 가볍게 스케치를 한 다음, 물에 탄 잉크와 붓으로 그린다. 이것은 빠른 스케치를 위한 유용한 기법이다.

이 연습에서는 피카소의 잉크와 붓으로 그린 자화상을 모사하게 될 것이다. 내가 이 소묘를 선택한 것은 붓의 기법을 아름답게 보여 준다는 이유 때문만은 아니다. 네 번째 기술인 명암의 지각에서 배운 내용을 좀 더 보강해 주려는 것이다. 이 그림은 자세한 부분을 많이 생략해서 보는 사람들의 상상력을 자극하게 만든다.

지시 사항:

1. 142쪽의 피카소가 그린 1900년의 〈자화상〉 "요(Yo)"를 사용하기 위해 정사각형에 가까운 틀이 있는 143쪽을 펼친다.

2. 여러분은 어쩌면 피카소의 머리와 얼굴의 큰 그림자 모양을 잘 보기 위해 그림을 거꾸로 놓고 싶을 수 있다. 그림자의 모양은 얼굴의 인상을 나타내 줄 수 있다. 다음엔 그림을 다시 바로 놓고 중요한 경계와 여백을 종이에 직접 그린다. 이 소묘에서는 모든 단계를 실제로 다 거치지 않고 상상으로 십자선을 그리고 기본단위를 정한다.

3. 틀 안에 기본단위를 표시한다. 기본단위에 비례하여 크기를 정하고 커다란 모양의 빛과 그림자의 경계를 그려 나간다. 본래의 그림에서 보는 것 이상을 첨가하지 않는다. 예를 들어 아랫입술의 반은 확실하지 않게 남겨져 있다. 그 부분의 그림자 모양을 보이는 대로 그린다.

4. 눈높이의 비례가 맞는지를 확인한다. 눈높이에서 턱까지와, 눈높이에서 머리 꼭대기까지의 길이가 같다는 것을 기억하자. 어쩌면 머리카락이 두꺼워서 윗부분의 비례를 좀 더 길게 해야 할 것이다.

5. 여러분의 스케치가 완성되면, 붓을 잉크에 담갔다가 다시 물에 담가 묽게 만든 뒤에 머리 윤곽을 그리고 어깨와 셔츠를 그리기 시작한다. 붓으로 계

속해서 틀의 테두리를 그려 나간다.

6. 붓을 다시 잉크에 담가 눈썹과 코, 입과 턱을 나타내는 큰 그림자 모양을 칠한다.

7. 조심스럽게 밝은 쪽의 작은 그림자 모양을 만든다.

8. 그림그리기가 끝나면 그림에 서명을 하고 날짜를 쓰고, "피카소 모작(After Picasso)"이라고 쓴다.

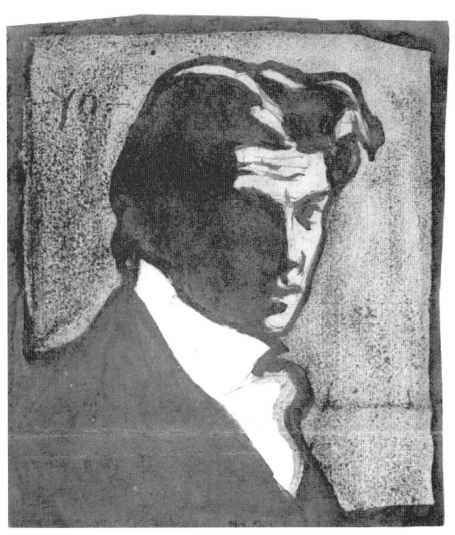

파블로 피카소(Pablo Picasso, 1881 – 1973), 〈자화상〉 "요(Yo)",
종이에 잉크와 정제수, 1900. 메트로폴리탄 미술관, 형 C. 마이클
폴을 기념하기 위해 동생 레이몬드 폴이 기증, 1982. ⓒ2011
파블로 피카소 자산/예술저작권협회(ARS), 뉴욕

연습 뒤 소감:

이 소묘야말로 빛과 그림자 소묘의 힘을 확실하게 증명해 줄 것이다. 비록 그림자에 가려 아무것도 볼 수 없지만 피카소의 그림자 진 얼굴에서 눈과 코와 입을 상상할 수 있다. 없는 것을 상상하는 것은 형태의 지각을 유발시켜 준다.



지시 사항:

1. 자동차로 또는 걸어서, 간판으로 가득 차고 신호등과 공중전화와 가게 등 아주 너저분한 구석들이 있는 여러분 이웃이나 마을을 탐사해 본다.

2. 너저분한 구석 가까이에 자동차를 주차하고(혹은 걸어서 갔다면 접이의 자를 펴 놓고), 자동차의 좌석이나 접이의자에 앉아서 그림 그릴 준비를 한다.

3. 그림판/뷰파인더로 전망의 틀을 잡고, 구도를 정한다.

4. 기본단위를 정한다. 144쪽 그림에서 나는 구두 수선 표지판의 수직적 경계 를 사용했는데, 왜냐하면 그것이 중간 크기이면서 비례를 비교하기 쉽기 때문이다. 펠트촉 마커로 플라스틱 그림판 위에 기본단위를 그린다.

5. #2 연필로 148쪽의 비어 있는 틀 안에 기본단위를 옮겨 그린다.

6. 틀 안에 형태와 공간의 주된 경계를 스케치한다.

7. 오직 선만으로, 뷰파이더 안에 있는 경치를 그리기 시작하는데, 처음에는 주로 여백에 초점을 두고 그린다. 만약 여러분의 장면 안에 간판이 있다면 글자 주변의 여백을 그려서 글자를 그린다. 이렇게 하면 서체가 구도 안에 서 통일될 것이다(만약 여러분이 글자 자체를 그렸다면 그것들은 구도상 "튀었을" 것이다).

8. 공간에서 인접 형태로, 형태에서 인접 공간으로 그려 나가라. 연필을 사용 해 수직선과 수평선과의 관계에서 각도를, 그리고 기본단위와의 관계에서 비례를 관측한다. 마치 장면들이 복잡하고 매혹적인 퍼즐인 것처럼 부분부 분 맞아 들어갈 것이다. 모든 형태의 경계와 공간 그리기를 끝마치면 여러 분은 아마도 연필이나 펜으로 어떤 형태나 공간을 칠하고 싶을지도 모른 다. 그와 반대로 순수한 선만으로의 소묘를 고집할 수도 있다.

9. 그림그리기가 끝나면 그림에 서명을 하고 날짜를 쓴다. 여러분은 〈도시 풍 경〉이라든가 〈너저분한 구석〉 또는 〈브로드웨이 5번가〉 등의 제목을 붙이 고 싶을 수 있다.

　도시 풍경의 추가적인 훈련으로, 여러분의 흥미를 끄는 실재의 장면 또는 잡 지나 신문의 사진 등에 주의를 기울여 주길 바란다. 그런 이미지들은 각도와 비례를 관측하는 훈련과 현대적 삶의 특질을 연출하는 훈련에 훌륭한 기회가 될 것이다. 예로 146쪽의 필라델피아 사진작가 제시카 쿠르쿠니스의 〈독일 마 을 2〉라는 제목의 사진과 단일 시점 투시법을 사용하여 그 사진을 개작한 나의 그림을 찾아보자. 147쪽의 비어 있는 틀은 여러분이 고른 사진을 자신의 방식 대로 개작하여 그리거나 146쪽의 그림을 모사해 보도록 준비한 것이다.

참고: 일반적으로는 사진의 비례와 종이의 비례가 같아야 한다. 그러나 이 소묘에서 나는 한 장면에 인물들을 더 많이 담기 위해 수직의 비례를 조금 더 길게 늘였다.

연습 뒤 소감:

나는 이 그림을 통해 여러분이 무엇을 그리는지는 그리 중요한 것이 아니라는 점을 깨닫기를 바란다. 무엇이든—낡은 구두, 야구 모자, 의자 등받이에 걸린 수건, 흐트러진 침대, 동네의 너저분한 구석 등도— 정겹게 바라보면 표현이 풍부한 그림을 만들어 낼 수 있고 형태 감각을 키울 수 있다.

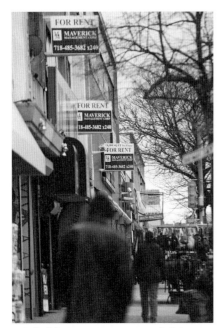

〈독일 마을 2(Germantown 2)〉, 제시카 쿠르쿠니스(Jessica Kourkounis) 사진, 2011, 필라델피아, 펜실베이니아

이 단일 시점 투시법의 도시 풍경 사진은 내 눈을 사로잡았다. 관측과 빗살치기 사용을 설명하기에 적합한 그림 주제이기 때문이다. 내가 맨오른쪽 사람의 머리 위에 점을 찍어서 수평선/소실점을 표시했다는 점을 주목하라. 모든 수평적 경계는 이 점으로 모인다. 직선을 연장하여 점검해 본다. 여러분이 보듯이 수직적인 경계들은 그대로 유지된다.

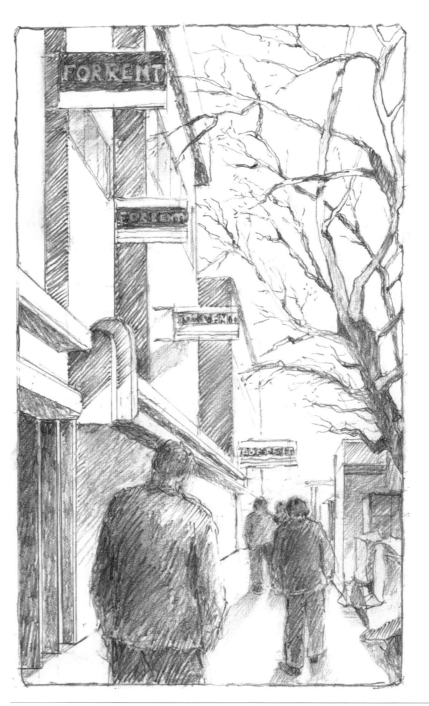

여기에 여러분의 도시 풍경을 그려 본다. 적절한 틀로부터 시작한다는 것을 명심한다.

EXERCISE 37

빗살치기와 교차선

준비물:

펜과 잉크, 또는 중간 촉 굵기의
필기용 펜

#2 연필, #4B 연필, 연필깎이, 지우개

목탄과 목탄 연필

검정색 또는 붉은 갈색(sanguine)의
콘테 크레용

필요한 시간:

약 20분

연습 목적:

빗살치기와 교차선은 나란히 평행선들을 내리긋거나 교차시키면서 음영을 만드는 기법이다. 거의 대부분의 훈련된 미술가들은 그림자의 효과나 질감의 변화를 주기 위해 빗살치기나 교차선을 사용한다. 더구나 교차선은 그림에 빛과 공기의 느낌을 멋지게 표현할 수 있게 해 준다. 시간이 갈수록 화가들은 물론 여러분 자신도 빗살치기와 교차선을 개성 있게 발전시켜 자신만의 방법을 만들어 낼 것이다. 1930년대에 재발행된 소묘 책(150쪽 참조)에서 제시한 것처럼 그림을 배우는 초기 단계에서 빗살치기를 할 때는 몇 가지 지침이 필요한 것 같다.

지시 사항:

1. 6개의 작은 틀이 인쇄되어 있는 151쪽을 펼친다.
2. 각각의 틀 안에 초기 소묘 입문의 예시처럼 빗살치기와 교차선을 연습한다.
 a. 틀1에는 #2 필기 연필을 사용한다.
 b. 틀2에는 #4B 소묘 연필을 사용한다.
 c. 틀3에는 펜과 잉크 또는 필기용 펜을 사용한다.
 d. 틀4에는 목탄과 목탄 연필, 또는 둘 다 사용한다.
 e. 틀5에는 콘테 크레용을 사용한다.
 f. 틀6에는 위의 어느 재료를 사용하든, 여러분이 선호하는 스타일로 빗살치기를 연습한다.

평행선(빗살치기)

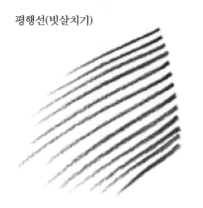

교차선

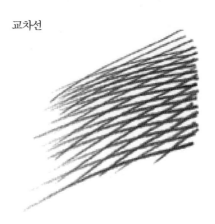

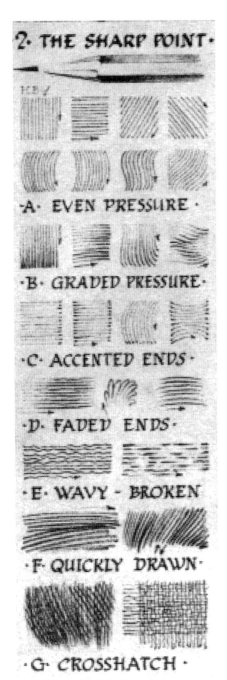

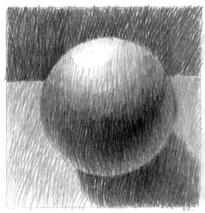

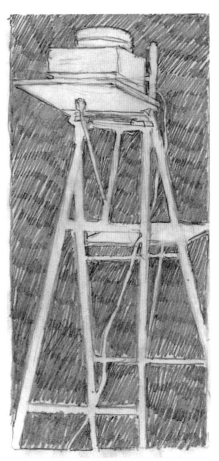

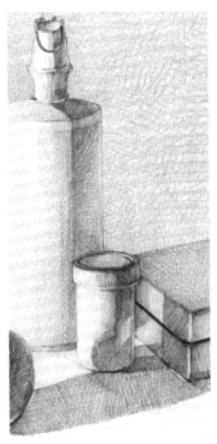

연습 뒤 소감:

연습을 계속하는 동안 자신만의 빗살치기나 교차선 양식을 만들어 나아가게 될 것이다. 여러분이 이 유용한 기법을 익히기 위해서는 전화로 통화중이거나 사람들과 앉아서 얘기를 나누는 동안에도 낙서를 하듯 연습을 해 보기 바란다.

EXERCISE 38

교차선으로 인물 그리기

준비물:

(붉은 갈색의) 콘테 크레용

지우개

필요한 시간:

30-40분

연습 목적:

이 책 앞부분의 연습들은 대부분 그림자를 표현하기 위해 부드러운 바탕을 사용했다. 이번 연습에서는 모든 그림자가 빗살치기로 이루어진 알퐁스 르그로의 인물화를 모사할 것이다. 여러분이 볼 수 있듯이 형태의 경계를 그린 선들을 제외하고 거의 모든 그림이 직각보다 각이 좁은 교차선으로 표현되어 있다. 좁은 각으로 교차선을 만들면 그 위에 계속 빗살치기를 할 수 있으며, 각도를 조금씩 변화시켜서 덧그리면 더 진한 바탕 톤을 만들 수 있다.

지시 사항:

1. 154쪽의 알퐁스 르그로의 〈인물 연구〉 소묘를 모사하기 위해 인쇄된 틀이 있는 155쪽을 펼친다. 원본 그림은 붉은색 콘테 크레용보다 조금 더 부드러운 붉은색 초크로 그려진 것임을 참고한다.
2. 이 소묘를 위해 십자선을 생략하고 대신 상상의 십자선을 사용해 여러분의 기술이 자동이 되도록 연습한다.
3. 넓적다리 위의 여백 아랫부분을 기본단위로 선택한다. 비어 있는 틀 안에 눈짐작으로 기본단위의 위치를 잡고 그 경계를 그린다. 모든 비례는 그 경계와의 관계로 그려야 한다.
4. 모든 비례와 각도를 관측하고 여백을 사용해 인물 바깥 가장자리의 경계를 그린다.
5. 모든 그림자 부분의 모양에 주의를 기울이고 그림자를 빗살치기로 그려 나간다. 빗살이 교차되는 지점에서 그것들이 직각이 아닌 직각보다 작은 예각으로 교차되어야 한다는 것에 주의한다. 직각의 교차선은 때로는 조각보 같은 효과를 주어 아주 보기 흉하다.
6. 두 그림 모두를 거꾸로 놓고 큰 그림자 모양들을 비교해 보고 가장 어두운 부분이 어디에 있는지 찾아본다. 처음 그린 빗살들 위에 각도를 조금씩 바꾸어가면서 빗살을 겹쳐 그린다. 많이 겹쳐 그리면 더 어둡게 표현된다.
7. 그림그리기가 끝나면 그림에 서명을 하고 날짜를 쓴 다음, "르그로 모작 (After Legros)"이라고 쓴다.

연습 뒤 소감:

교차선 그리기는 그림자를 표현하는 데 어려운 방법으로 보일 수도 있다. 그러나 그 효과가 너무나 아름답기 때문에 충분히 배울 가치가 있다. 그림자 부분에서 시작하여 차츰 밝은 부분으로 자연스럽게 변화시키기 위해 "빗살치기"를 약화시키기가 어려웠을 것이다. 이것은 어느 정도 연필 끝에 주는 힘의 정도에 달려 있다. 나는 빗살의 다양한 간격과 각기 다른 강도의 힘을 사용한 교차선의 연습을 권한다.

빗살치기는 숙련된 미술가의 표식이다. 이 기법을 배우는 것은 여러분의 그림을 전문적으로 보이게 할 것임에 틀림없다.

이 마지막 소묘들은 여러분의 주변 이미지들에 **주목하는** 습관을 확장시키기에 훌륭한 훈련이다. 그리고 사진은 시간을 가지고 장면의 세부를 관찰하고, 각도와 비례를 관측하고, 명암과 여백과 경계의 윤곽 등을 지각하고 그릴 정지된 이미지를 보는 데 유익하다. 여러분이 그리는 모든 소묘는 실제 장면이나 실물을 그리는 여러분의 실력을 향상시켜 줄 것이다.

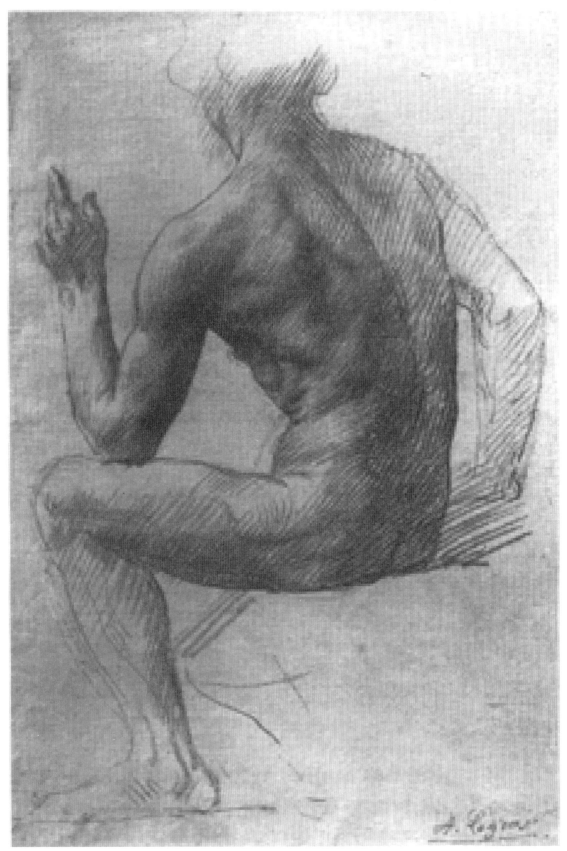

알퐁스 르그로(Alphonse Legros, 1837-1911), ⟨인물 연구(Study of Figure)⟩,
종이에 붉은색 초크. 메트로폴리탄 미술관 제공, 뉴욕

EXERCISE 39

"다빈치 장치": 상상화

준비물:

소량의 잉크, 커피, 티, 또는 다이어트 콜라(끈적거림을 방지하기 위해)

필기용 펜

신문지 4-5장 또는 알루미늄 포일 1장

필요한 시간:

그리는 시간 약 15분, 말리는 시간 약 30분

연습 목적:

지금까지는 주로 현실 세계에서 보이는 것들을 그렸고, 소묘의 형식은 "사실주의"라고 불리는 것이었다. 그러나 그림은 현실 생활의 묘사로만 한정돼서는 안 된다. 그림은 상상의 세계 또한 표현해 낼 수 있다. 이 상상화에서 한 가지 문제점은 어디에서 출발할지를 찾는 일이다. 이 연습은 레오나르도 다빈치의 글에서 영감을 얻었다. 그는 예술가들에게 상상의 인물과 장면들이 떠오르게 자극을 받으려면 낡은 벽지 위의 얼룩들을 관찰해 보라고 추천하고 있다.

지시 사항:

1. 인쇄된 틀이 있는 158쪽을 펼친다. (이 소묘에서는 가르치거나 배우기 위한 도구인 그림판/뷰파인더나 십자선 같은 것들이 필요 없다.)
2. 여러분의 책을 보호하기 위해 158쪽의 비어 있는 틀 아래에 몇 겹의 신문지나 알루미늄 포일 등을 깔아 준다. 조심스럽게 그러나 의도를 가지고 물을 타서 묽어진 잉크나 차, 커피, 또는 다이어트 콜라 등을 흘려준다. 그것들이 가는 대로 흘러가게 한 다음 적어도 30분 동안 마르게 둔다.
3. 종이 위의 얼룩들을 보면서 얼룩에서 여러분의 마음에 반응하는 이미지를 "보도록" 노력한다.
4. 필기용 펜으로 얼룩에 선을 그려 상상하던 이미지를 만들어 나간다. 원한다면 3차원의 형태를 만들기 위해 빗살치기나 교차선을 더해도 좋다.
5. 여러분이 만족할 때까지 계속해서 그림의 이미지들을 보완해 나간다.
6. 자신의 그림에 제목을 붙인다. 157쪽 학생들의 그림 제목인 〈곱슬한 털의 동물〉, 〈과격한 춤〉 그리고 〈침입자〉 등이 예가 될 것이다. 이것은 매우 중요한 단계이며, 생각을 해야만 하는 것이다. 그림에 서명을 하고 날짜를 쓴다.

연습 뒤 소감:

이것은 계속 반복할 수 있는 좋은 연습으로 여러분의 상상력을 자라게 해 준다. 여러분이 현실 세계의 이미지들을 그릴수록 여러분의 마음은 점점 기억된 그림들의 이미지들로 가득 찰 것이다. 예로, 여러분은 연습 12에서 그렸던 꽃이나 연습 19에서 그렸던 반 고흐의 〈앉아서 책을 읽는 남자〉를 마음의 눈으로 떠올릴 수 있는지? 이 정신적 이미지들은 오래도록 생명력을 가지고 있어 여러분이 꽃을 그리거나 앉아 있는 인물을 그리고 싶을 때 언제라도 불러내 그릴 수 있도록 준비되어 있다.

완전하게 상상된 동물들이나 풍경들도 기억된 이미지들의 조합에서 이끌어 내게 된다. 상상의 동물을 그리는 과정 자체가 그 이미지를 그려내도록 도와 줄 수도 있다. 예를 들면 일단 여러분이 상상한 동물의 머리를 그렸다면 머리에 걸맞는 몸을 상상할 수 있게 된다. 그러면 나머지 부분들은 이미 그려진 몸과 머리에 의해 자동적으로 떠오른다. 창의적인 문필가가 기억된 많은 시각적, 언어적 이미지들을 레퍼토리로 삼아 상상력이 풍부한 작품을 쓰는 것처럼, 상상화의 전체 과정도 과거에 그린 그림에서 기억된 많은 이미지들이 레퍼토리가 되어 활기차게 되고 풍성해진다.

FANTASY CREATURES OF COFFEE -SANDY C

EXERCISE 40

10×10cm 그림

준비물:

#2 연필, #4B 연필, 연필깎이, 지우개

1.2×1.2cm의 작은 구멍을 낸 5×5cm의 흰 종이 1장

여러분이 선택한 사물들 (예를 들면 마른 잎사귀, 작은 장신구, 팝콘, 조개, 나무껍질, 돌조각, 풍화된 나무토막 등)

필요한 시간:

약 60분

연습 목적:

이번 연습의 목적은 그림의 주제란 수없이 많고, 어디에서든 발견할 수 있을 뿐 아니라 가장 기대하지 않은 장소에서조차 발견될 수도 있다는 것을 보여 주기 위함이다. 이 연습에서 여러분은 사람이 만든 물건이건 자연에서 온 것이건 상관없이 평범하고 일상적인 대상을 그리게 될 것이다. 대상 중 1.2×1.2cm의 부분을 정해 10×10cm의 틀 안에 확대해서 그리게 될 것인데, 다 그린 후 그 대상이 무엇이었는지 알 수 없을지도 모르지만 새롭고 거의 추상적인 이미지를 나타내 줄 것이다. 이 소묘에서는 지금까지 습득한 모든 기법 즉 여백을 통한 순수 윤곽 소묘, 크기와 각도와의 관계, 그리고 형태의 지각과 교차선으로 명암 그리기 등을 사용하게 된다.

여러분은 이 소묘를 내가 나의 친구들과 기업체 세미나에서 사용했던 문제 해결을 위한 방법으로 시도해 본다면 흥미로울 것이다. 우리는 참가자들에게 자신의 문제가 개인적인 문제이든 사업적인 문제이든, 또는 국내적인 문제이든 국제적인 문제이든 간에 문제에 초점을 맞추도록 했다. 그런 다음 정확한 이유를 댈 수는 없지만 그 문제와 상관이 있다고 느껴지는 물건을 선택하도록 했다. 그 물건을 1.2×1.2cm 정도의 작은 부분만 보이게 테이프로 붙인 뒤, 10×10cm의 네모 틀 안에 아주 세밀한 부분까지 확대해서 그려 나가도록 했다. 가장 중요한 점은 참가자들에게 모든 정신을 그림과 선택한 문제점에 계속 집중하게 하는 것이다.

우리는 이 연습에서 문제 해결과 다음 단계를 위한 진정한 돌파구와 통찰 등 놀랄만한 성과를 거두었다. 어떤 결과는 정말 흥미로웠다. 어린 학생이 그린 칫솔의 작은 부분의 소묘였다. 그의 문제는 부모와의 갈등이었다. 그가 통찰한 것은 칫솔의 단단한 자루(부모)가 그의 계획과 상반되는 목표들과 야망들을 쥐고 있다는 것이었다. 또 다른 사례로, 한 기업의 중역은 바구니 손잡이의 복잡한 작은 부분을 그리면서 얻은 영감으로 사업체의 구조 조정을 이룰 수 있었다.

이 기법의 매력 중 하나는, 그것이 완전히 개인적인 것이어서 교사를 비롯해서 그 누구도, 무엇이 문제인지 또는 그 해법이 무엇인지 전혀 알 필요가 없다는 것이다.

지시 사항:

1. 10×10cm의 틀이 있는 161쪽을 펼친다.
2. 자신이 선택한 대상을 관찰해 본다. 그림판/뷰파인더의 축소판인 작은 구멍(종이를 절반으로 두 번 접어 가운데 부분을 가로세로 0.6cm로 잘라 낸다)이 뚫린 종이를 이리저리 대보며 마음에 드는 구도를 잡는다.
3. 조심스럽게 작은 뷰파인더를 대상에 가져다 대고 테이프로 고정시킨 다음 그것을 잘 볼 수 있는 가까운 곳에 놓는다.
4. 대상과 10×10cm의 네모난 틀 위에 가상의 십자선을 상상해 본다(필요하면 네모 안에 아주 얇은 십자선을 그려도 좋다).
5. 연필을 갈고 1.2×1.2cm의 작은 구멍으로 보이는 대상을 10×10cm의 네모난 틀에 확대해서 보이는 대로 그려 나간다.
6. 주된 경계, 공간, 관계, 빛과 그림자들을 그린다. 그림자 부분은 교차선으로 어둡게 칠해 줄 수도 있다. 여백을 강조하는 것을 잊지 말자. 가장 어두운 부분에서 가장 밝은 부분까지의 명암의 단계를 사용하도록 노력한다.
7. 그림의 마지막 단계에서 모든 부분들이 더 이상 그릴 것이 없다고 느낄 때까지 그린다.
8. 제목을 정한다. 제목과 서명도 그림의 한 부분이다. 조심스럽게 그림의 왼쪽 아래 부분에 제목을 써 넣고 오른쪽 아래 구석에 서명을 한다.

연습 뒤 소감:

여러분은 이제 막 추상화를 완성했다. 여러분은 자연의 대상으로부터 그 본질을 추상화시켜 그려 냈다. 이것이 바로 "추상화"의 정의이다. 이 10×10cm의 작은 그림들은 그 자체로 아름답고 순수한 하나의 작품으로 손색이 없다. 그것이 일상의 아주 평범한 물건의 작은 부분일망정 여러분은 그것을 그리는 동안이나 그림을 마친 다음에라도 형태의 지각을 체험했을 줄 안다. 나는 이것이 여러분에게 그럴 듯한 곳에서뿐 아니라 그렇지 않은 장소에서도 그릴 대상을 찾는 계기가 되길 바란다.

 만약 여러분이 이 그림을 어떤 문제를 생각하기 위해 사용했다면 머지않아 이것이 마음에 집중해서 해결점을 찾아내는 방법이 되어 줄 것이다.

다음 학습을 위한 제안

그림 실력을 향상시키기 위해서는 꾸준히 지속적으로 그림을 그려야 한다. 시간은 하루에 10분 정도면 충분하다. 항상 스케치북을 들고 다닌다면 큰 도움이 될 것이다. 핸드백이나 서류 가방, 또는 주머니 속에 항상 8×12cm, 또는 10×15cm 정도의 빈 종이나 작은 스케치북을 넣고 다닐 것을 권한다. 연필이나 펜을 들고 다닐 것을 권하고, 연필일 경우 작은 칼이나 휴대용 연필깎이 등을 함께 가지고 다닐 것을 권한다.

시간이 허락된다면 소묘 실기반에 다니는 것도 좋다. 새로운 아이디어를 얻게 되고, 새로운 주제와 다른 사람들의 그림을 볼 수 있는 기회를 가짐으로써 여러분이 자극을 받을 수 있기 때문이다. 만약 이 워크북이 첫 경험이라면, 나는 여러분에게 기초 소묘 과정을 권하고 싶다. 대부분의 기초 소묘 과정은 이 워크북을 뗀 이후에 시작하면 좋다. 기초 소묘 과정은 이 워크북에서 배운 아주 기본적인 지각의 전략들이 아닌, 다양한 주제와 재료들에 중점을 둔다. 그래서 기초 소묘반은 아마도 이 과정들과는 중복되지 않을 것이다.

어떤 지역이나 학교에서는 지도 교사는 없지만, 다양한 전문 모델을 통해 실물 소묘를 하도록 한다. 이것은 가장 효과적이고 좋은 훈련 방법인데, 왜냐하면 사람의 몸은 그리기에 끝없이 경이로운 대상이기 때문이다. 어떤 그룹에서는 참가자들이 수업 내내 서로 조언을 해 주지만, 어떤 그룹에서는 조용한 가운데 작업을 하고 학기말에 서로 의견을 나누기도 한다.

여러분은 어쩌면 소묘 재료 목록에 채색용 재료를 추가시키는 것에 흥미를 가질 수도 있다. 색연필은 단순히 다른 형태의 연필이면서 그 친숙함으로, 그래서 전혀 새로운 재료가 아니다. 여러분은 아마도 소묘와 회화의 중간 단계의 재료인 색채 콘테 연필이나 파스텔 연필을 사용하고 싶을지도 모른다. (파스텔 연필은 어쩌면 파스텔 초크보다 적합할 수도 있다. 초크는 잘 부러지고 제법 가루가 날린다.)

마지막으로 나는 시간을 내어 화랑이나 미술관에 가서 소묘들을 관찰해 보길 권한다. 여러분은 화가들이 소묘에서 특이한 문제점들을 어떻게 다루고 있는지를 배우게 될 것이다. 추가로 책방이나 도서관에서 책에 나온 대가들의 작품을 찾아보고, 이들 작품들을 모사하는 시간을 갖도록 해 본다. 우리는 다행스럽게도 책이나 카탈로그, 그리고 웹 사이트를 통해 세계의 많은 미술관들로

부터 쉽사리 복사본을 얻을 수 있다.

어느 누구도 결코 그림을 배우기를 끝내지 못한다. 그리고 여러분의 그림은 자신의 독특한 생각과 상상력이 반영되는 한 생각지도 못한 방법으로 날이 갈수록 발전할 것이다. 바로 그것이 평생 그림에 관심을 갖게 만드는 많은 이유들 중 하나이다.

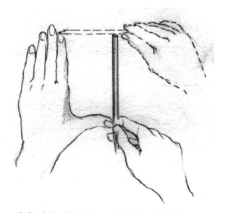

때가 되면 여러분은 그림판/뷰파인더를 버리게 될 것이다. 자신의 손과 연필을 사용해 뷰파인더의 모양을 만들고, 십자선을 상상하고, 기본단위를 정하고, 틀에 비례해서 크기를 가늠하고, 이것을 종이에 표시한 다음, 그리고 ⋯ 그렇게 그림을 그리기 시작할 것이다.